아프리카로 간 디자이너

아프리카로 간 디자이너

반 딧 지음

자유의길
Media Contents Group

chapter 2

그래서
어떻게 하는 건데요?

chapter 3

적정기술 성공과
실패 사례

chapter 4

지속 가능한 발전, 그리고
지속 가능한 미래를 위하여

작가의 말

아프리카로의 첫 발

아프리카라는 미지의 대륙에 첫 발을 내딛었던 건 벌써 9년 전이다. 대학교를 막 졸업한 나는 세상이 더 좋은 방향으로 바뀔 수 있다는 믿음, 그리고 내가 그 일을 해낼 수 있을 거라는 포부에 젖어 있었다. 선배 추천으로 탄자니아에서 열리는 디자인 행사에 대해 알게 되었고 지원서를 내며 가슴이 설렜다. 지금 생각하면 6주라는 짧은 시간에 뭔가를 이루고 오겠다던 기대에 젖어있던 나도 참 철부지다. 미지의 세계, 아프리카라는 곳에 간다는 소식은 내 가족, 친구들에겐 걱정거리가 되었다.

가서 밥은 못먹고 다니는게 아닐까 걱정한 엄마는 가방 빈자리 가득 햇반을 채워 주셨다. 큰 캐리어 하나와 배낭 하나, 짐을 가지고 가는 것부터가 모험의 시작이었다. 장시간 비행에 익숙지 않았던 나는 탄자니아라는 곳에 도착했을 때 몹시 지쳐있었다. 공항 바깥으로 나와 처음 숨을 들이켰을 때 느꼈던 무더운 공기는 뭔가 낯설었다. 인천 공항과는 사뭇 다른 풍경을 잊지 못한다. 미국 메사추세츠 공대에서 주최한 행사였기에

학생들도 많았고, 주최 측에서 준비를 많이 해 두어 몸도 마음도 편하게 지냈다.

크고 작은 에피소드가 많다. 참가자 중 내 가방이 제일 크고 무거워 처음부터 눈길을 끌었는데, 가방을 열고 나온 수많은 햇반에 민망했다. 아침 식사 맛집이라는 곳을 찾으러 숙소 바깥에 나갔다가 말이 통하지 않아 생긴 오해로 어느 가정집에 들어가 밥을 얻어 먹은 일, 사용자 조사차 갔던 인터넷도 전기도 없는 마을에서 오늘 태어난 아기라며 사진을 찍어 달라고 해서 사진을 찍어준 일, 전화도 통하지 않는 시골 마을에서 벼룩이 옮기도 했다. 이상하게도 여럿이 같은 침대에서 잤는데 나만 벼룩이 옮았고, 탄자니아 친구가 집 주인에게 부탁해 아궁이에 물을 한 솥을 끓였다. 그 귀한 물을 끓이려니 미안하기도 했지만, 친구가 펄펄 끓는 물을 온몸에 끼얹어 주고, 가지고 온 모든 옷을 탈탈 털어낸 후에야 더이상 물린 자국이 생기지 않았다.

무엇보다 내 기억에 강렬하게 남는 건 그 해 여름, 탄자니아라는 곳에서 마음에 맞는 동지들을 만났다는 것. 제각각 꿈은 다르지만 추구하는 삶의 방향이 비슷한 사람들과 함께라서 매일이 즐거웠다. 하루 일과가 끝나면 다들 눈을 반짝 반짝 빛내며 늦은 시간까지 이런 저런 얘기를 나눴다. 외국인들과 얘기하는 게 아직 익숙치 않던 나라서 뒤로 물러나 들을

때도 많았지만, 서로의 꿈과 비전을 얘기하고 응원해주던 그 날들을 잊지 못한다. 6주간의 여정을 시작하기 전 주최하는 사람들이 말했다. 이 행사는 삶이 바뀌는 경험이 될 거라고. 나는 반신반의하며 역시 미국인들은 과장을 잘하는 건가라고 생각했고 행사가 끝난 후에도 내 반응은 뜨뜻미지근 했다. 그 후 유학길에 오르고, 연구를 하고 몇 년이 지나고 나서 그 순간을 돌이켜보니, 탄자니아로 갔던 그 경험이 내 삶의 방향을 극적으로 바꾸진 않았어도 큰 영향을 주었음에는 틀림이 없었다.

네덜란드라는 나라에서 공부하고 일하면서 아프리카 대륙과의 인연은 계속되었다. 아니, 내가 계속해서 찾아다녔다. 프로젝트를 위해 우간다, 나이지리아, 케냐에 방문했고 매번 변화하고 성장했다. 각각의 경험을 통해 세상에 보탬이 되고 싶다는 철없는 희망을 조금이나마 펼칠 수 있었다. 그리고 그 결실이 어땠는지는 시간이 좀 더 지나봐야 알 것이다.

우간다에서의 마지막 날 가로등도 없어 칠흑같이 깜깜한 밤, 공항으로 데려다 줄 차를 기다리며 반쯤 눈을 감고 대문 앞에 앉아 있는데 멀리서 인기척이 들려왔다. 3주간 우리 일정을 함께 했던 현지 회사 직원이었다. 우리가 혹시나 차를 못타진 않을까 걱정도 되고, 작별 인사를 하러 30분 거리인 집에서 걸어왔다고 했다. 우리 다시 만날 수 있을까? 기약 없이 그렇게, 바라는 것 없이 이렇게 챙겨주는 사람을 뒤로 하고 오는 차에

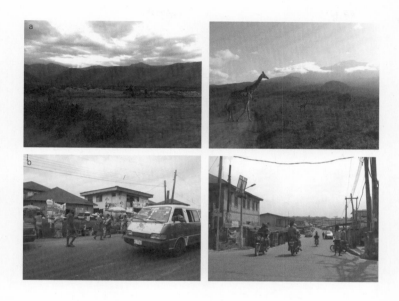

a 2014년 탄자니아 아루샤
b 2020년 나이지리아 이바단에서

서 다시 잠이 들었지만, 사람들과 주고 받은 그 영향력, 그 잔상은 참 크다.

마지막으로 다녀왔던 나이지리아 여정은 2019년 12월이었다. 크리스마스를 앞둔 기간이라 암스테르담 스키폴 공항은 분주했다. 마스크를 쓰고 지나치는 사람들을 보면서도 한 달 간 인터넷, 뉴스를 확인하지 못한 나는 코로나의 심각성을 인지하지 못했다. 2월부터 네덜란드도 코로나 관련한 지침들이 시작되었고, 나뿐만 아니라 전 세계인의 발목을 묶었다. 나이지리아에서 코로나로 전면 봉쇄 정책이 발표되고, 많은 사람들이 제대로 진단도 치료도 받지 못할 때, 나이지리아에서 매일 붙어다니던 동료가 간간히 소식을 전해왔다. 네덜란드도 나름 락 다운Lockdown*도 했고, 10시 이후 통행이 금지되었지만, 이곳에서 나는 안락하게만 지내는 것에 마음이 아렸다. 이런 위기 상황에서 격차는 더 크게만 느껴졌다.

그리고 지금 나는 조금은 다른 세계에 몸담고 있다. 신재생에너지 탄소 중립을 위한 플랫폼을 만드는 회사에 다니고 있는데, 디자인이라는 분야가 워낙 넓고 어디에나 적용이 가능하기에 여기서도 보람을 느끼며 일하고 있다. 하지만 아프리카에 대한 내 마음은 여전하다. 지금 회사에서는 아프리카로 떠나갈 일은 당분간 예정에 없지만 또 내 경험 속에 흩어진 점과 선을 이을 매개체가 나타날 것 같다. 내 경험을 이렇게 글로 담

*이동 제한령, 봉쇄령

아 세상에 공유할 수 있다니, 이런 특별한 경험 또한 아프리카가 가져다 주었다. 다음 여정까진 이 글로 내 아쉬운 마음을 달래려 한다.

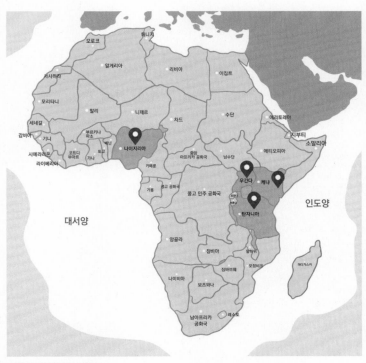

아프리카 지도와 나의 여정

Chapter 1

아프리카에서 디자인한다고 뭐,
특별한 건 없어요

공감, 참여, 협업, 그리고 지속 가능성

사용자 대상이 다를 뿐, 추구하는 목적도 접근 방식도 똑같다?

아프리카로 간 디자이너. 디자이너인 내가 아프리카에서 디자인 프로젝트를 하고 왔으니 맞는 말이지만 사실 이런 표현이 약간 어색하고 부끄럽기도 하다. 아프리카라는 지역이 다른 곳에 비해 상대적으로 덜 알려진 곳은 맞지만, 그렇다고 뭔가 아주 다른 특별한 디자인을 한 것도 아니고 대단한 활동을 한 것도 아니다. 봉사 활동을 다녀왔냐는 질문도 숱하게 들었는데 이런 류의 프로젝트들은 비용, 시간, 재능 등의 자원을 사회에 기부하고 봉사하는 것처럼 보이기 쉽기 때문이다. '아프리카'하면 미디어에 나오는 빈민들, 오지에 사는 사람들의 힘든 현실 이미지가 먼저 떠오르는 것도 어쩔 수 없다. 이런 모습을 보면 우리와는 전혀 다른 세상처럼 보인다. 그래서 아프리카에 다녀왔다는 사실 자체가 특별하고 대단하다고 여겨져 나를 재차 멋쩍게 한다.

그런 내가 디자인으로 뭘 하겠다는 건지 그럴듯한 포부와 확신은 아직

없다. 누군가의 삶에 조금이라도 보탬이 되고 싶은 거라면 차라리 내 월급을 쪼개 기부를 하는 게 나을 것 같다는 생각도 든다. 이런 노력들이 단발성 봉사 활동, 사진 찍는 세리머니 정도로 끝나는 걸 볼 때면 회의감마저 든다. 내가 뭐라고 여기서 이러고 있을까, 어쩌면 그럴 듯해 보이는 활동을 하면서 뿌듯함을 가지려는 이기적인 마음이 있었던 건 아닐까? 이렇게 글을 쓰게 된 이유도 어쩌면 그 고민의 연장선에 있는지도 모른다. 해서 나는 아프리카에서 뭘 했는지, 어떤 디자인을 했고 어떤 가치를 만들었는지, 그리고 무엇을 얻었는지 돌이켜 보려 한다.

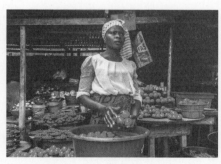

나이지리아 시장 상인, 풍경은 달라도 일상의 모습은 크게 다르지 않다.

나에게 '디자인을 했다'는 의미는

디자인을 한다고 하면 예쁘고 창의적인 무언가를 만든다는 선입견이 있다. 그 말이 틀린 것은 아니나 그것은 디자인으로 할 수 있는 일의 극히 일부분이다. 디자인에는 아주 많은 분야가 있지만 그중에서도 내가 공부하고 연마하고 있는 분야는 산업 디자인이다. 산업 디자인이란 산업 사회에서 생산하는 제품이나 서비스를 만들어내는 과정이라고 하는데 [1],[2] 이렇게만 말하기엔 섭섭하다. 세계 디자인 기구[3]에서는 산업 디자인을 다음과 같이 명시하고 있다.

> **혁신과 상업적인 가치를 이끌어내고, 사용자의 삶의 질을 높여주는 제품, 시스템, 서비스, 경험을 만들어내며 전략적으로 문제를 해결하는 과정이다.**

디자인이 단순히 시각적인 요소에 그치지 않고, 다양한 분야에서 문제를 해결하고 혁신을 이끌어내는 과정임을 강조하고 있다. 막연한 말 같지만, 결국은 다음 세 가지를 만족하는 디자인[4]을 말한다. **①사람들이 원**하고, **②현실에서 구현 가능**하며, **③이익 창출이 가능**한 해결방법을 만드는 것이다. 먼저 사람들의 요구나 취향에 맞아야 한다. 아무리 좋은 디자인이라도 사용자가 쓰지 않는다면 아무 소용이 없다. 그리고 현재 기술 수준으로 구현 가능해야 한다. 미래 지향적인 디자인은 기술 발전을 선도하기도 한다. 하지만 영화에 나올 만큼 그럴듯한 제품이라도 실현할 수 없다면, 그 디자인은 단순한 아이디어에 불과하다. 마지막으로 이익 창출이 가능해야 한다. 부가가치를 높이거나 수익을 만들 수 없다면 지속적으로 유지하고 사용할 수 없다. 이러한 세 가지 요소를 만족시킬 솔루션을 만들기 위해 디자인은 문제 해결에 다각도로 접근한다. 먼

저 어떤 문제가 의미 있는지, 숨겨진 문제는 무엇인지, 어떤 것들이 연관되어 있는지를 넓고 깊게 이해한다. 그 다음엔 그렇게 찾아낸 핵심 문제를 해결하기 위해 어떤 조건을 갖추어야 하는지 사람들의 니즈, 기술 구현 가능성 그리고 상업성을 염두에 두고 폭넓게 탐색한다. 그렇게 나온 해결 방법은 여러 시험 과정을 거친다. 보통은 여러 번 시행착오를 통해 개선하고 방향을 완전히 바꾸기도 한다. 그리고 그 가치를 증명해낼 수 있을 때, 그 설루션은 세상에 나온다. 물론 세상에 나오기 위해 세부적인 제품이나 서비스 디자인, 실제 개발과 생산 등 여러 과정도 포함되어 있다. 디자인을 한다는 말에는 이런 단계가 모두 녹아 있다. 전반적인 디자인 과정은 다음 장에서 예시와 함께 더 자세히 다룰 것이다.

나에게 디자인을 했다는 것은 이런 뜻이다. 어떤 문제를 해결하기 위한 다양한 노력과 활동을 포함한 과정이다. 내가 몸담은 프로젝트마다 이런 과정을 거쳤다. 사용자와 환경에 대한 연구를 했고, 그 분야 전문가와 협력했고, 실제 디자인 아이디어를 내고 사용자 테스트를 했다. 그럼 왜 하필 아프리카로 갔을까. 왜 그곳에서 내 열과 성을 다했을까.

적정기술과의 만남

처음 내가 이 분야에 관심을 가지게 된 건 어떻게 보면 어떤 문제든 해결해보겠다는 배짱에서 나온 자신감이었다. 학부 시절 소외계층을 위한 기술, 적정기술이라는 단어를 접하고 사례를 찾아보았는데 그 때에는 적정기술이 디자인으로 해결할 수 있는 문제의 끝판왕처럼 보였다. 세상에 존재하는 다양한 영역의 디자인 영향력을 비교하기는 어렵다. 그렇지만 아무래도 내 주변과 일상에 있는 문제에 비해 적정기술에서 다루는 문제는 인간의 기본 욕구 의, 식, 주에 직접 영향을 주는 경우가 많았다. 그렇다보니 문제 난이도도 더욱 높아 보이고, 기술이나 디자인의 잠재적 영향력도 상대적으로 크게 느껴졌다. 매슬로의 욕구 5단계[5]를 살펴보면 차례대로 생리 욕구, 안전 욕구, 애정과 소속 욕구, 존중 욕구, 자아실현 욕구가 있는데 기본 욕구가 먼저 충족되어야 다른 욕구들도 그 존재감을 발휘한다. 내가 지금까지 누리고 살아온 삶에서 느껴보지 못한 결핍, 기본 욕구가 해결 되지 않은 점이 나에겐 더 심각하게 와 닿았던 것 같다.

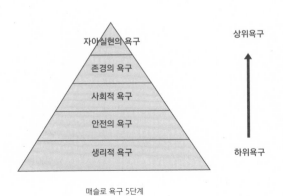

매슬로 욕구 5단계

그렇다고 다른 욕구를 해결하기 위한 디자인이 상대적으로 덜 중요한 것은 절대 아니다. 인간의 욕구가 하나로 딱 떨어지는 것도 아니기에 어떤 문제를 살펴보면 다양한 욕구가 연결되고 얽혀 있는 경우가 많다. 내 시야가 넓어지고 나서야 저소득 국가라고 해서 기본 욕구만 충족해야 하는 것은 아니라는 것도 깨달았다. 어쨌든 당시에는 학교에서 배운 내 지식을 총동원해 뭔가 큰 문제를 해결해 보고 싶다는 욕망이 있었고, 당시 접했던 사례들을 보며 평소에는 내가 생각지도 못했던 문제와 해결 방안, 수많은 기발한 아이디어들에 점점 빠져들었다.

하지만 적정기술의 뜻을 살펴보면 아프리카나 다른 저소득 국가만을 타깃으로 한 것은 아니다. 적정 기술의 정의[6]는 다음과 같다. 한 공동체의 문화, 정치, 환경을 고려하여 만들어진 기술. 특정 지역이나 가난한 사람들만을 위한 것이 아니라 어떤 지역이나 공동체의 다양한 요소에 맞추어 개발하고 적용한다는 뜻이다. 그럼에도 불구하고 우리가 사용하는 제품 대부분 서비스가 기술 집약적인 곳을 바탕으로 하고 있기 때문에 기술이나 경제력이 약한 지역에 그대로 적용하기에는 제약이 많다. 저소득 국가 사용자들이 같은 조건에서 어떤 제품이나 서비스에 접근하기 어렵거나, 같은 값을 지불하기에는 한계가 있는 경우가 많다. 하루 소득이 10만 원인 사람과 1000원인 사람에게 스마트폰을 구매하고 유지하는 비용을 지출하는 것은 완전히 다른 수준인 것이다. 그렇기에 하루 소득 1000원인 사용자들에게 접근성이 높은 기술을 개발하는 것이 '적정기술'이다.

그 결과물이 기존과 매우 다르게 보일 수는 있지만 디자인으로 어떤 문

제를 해결하고, 사용자를 더 만족시키는 제품을 만든다는 본질에는 변함이 없다. 물론 인프라의 차이로 다른 시장에 있는 기술을 그대로 적용하지 못할 수도 있다. 하지만 고자원 국가에서 마켓 세그먼테이션market segmentation*을 하듯이 그저 사용자 층에 따라 다른 제품과 서비스를 만드는 것일 뿐이다. 추구하는 목적도 접근 방식도 모두 같다.

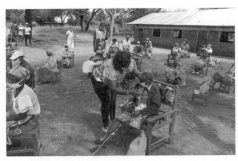

마을 주민들을 돌보는 공중 보건 종사자

*시장을 분류해서 각각 성격에 알맞은 상품을 제조하고 판매하는 일

그럼 다른 점이 뭔데?

그럼 대체 무슨 얘기를 하려고 굳이 이렇게 책까지 쓰냐고 물으신다면, 다른 점이 있긴 있다.

먼저, 아프리카라는 지역 자체가 내게 익숙하지 않은 곳이었다. 만약 30 대 한국 여성을 위한 음식 배달 서비스, 입시를 앞둔 고등학생을 위한 인터넷 강의 서비스를 디자인하라고 한다면 그건 내게 상대적으로 쉬운 일이다. 내가 경험해 봤고, 내가 잘 아는 콘텍스트context이기에 개인적인 경험과 생각을 기반으로 문제의 갈피를 잡을 수 있을 것이다. 하지만 내가 잘 모르는 세계, 낯선 사용자 그룹에 한 번도 경험해보지 못한 환경이라면 난이도가 확 올라간다. 적당히 내 경험에 비추어 '사용자가 이런 걸 불편해 하겠지'라거나, '내 주변을 보니 이런 걸 선호하더라' 하는 지레짐작이 통하지 않는다. 그렇기에 **문제 상황과 사용자 입장을 이해하기 위해서는 더 많은 노력이 필요하다.**

나이지리아 라고스 길거리

어느 때보다 공감이 중요하다

공감이란 타인의 눈을 통해 세상을 볼 수 있는 능력[7]이다. 역지사지易地思之라는 좋은 표현이 있다. 말 그대로 상대방의 상황에 나를 대입해 그가 보는 것, 느끼는 것, 경험하는 것을 상상하고 배울 수 있는 능력이다. 내가 알고 있는 것을 상상하는 건 쉽다. 30대 직장인의 마음이라면 이미 1년 365일 경험하고 있으니 충분히 공감할 수 있다. 하지만 내가 알지 못하는 세계와 사람에 공감하기 위해선 노력과 참을성이 필요하다. **디자이너는 공감을 통해 사람들의 감정과 욕구를 이해하고, 특정 상황이나 문제에 연관된 삶과 그 영향력을 알아내 디자인에 적용해야 한다.** 표면에 드러난 말과 행동 속 깊이 숨겨진 뜻이 무엇인지 알아낼 수 있어야 사람들의 마음을 움직이는 방향으로 설득력있는 디자인을 할 수 있다. 아프리카에 가서 디자인을 하는 과정에서 공감이 얼마나 중요한지에 대해 절실히 느꼈다. 나도 모르게 기본값으로 여겨온 관념이나 가치관이 무너져 내릴 때도 많았고, 한 번도 생각해보지 못한 삶의 형태와 문화를 빈번히 접했으니 말이다.

인터뷰를 위해 방문했던 나이지리아의 잡화점

복잡하고 얽혀 있는 문제들이 많다

그렇다. 복잡하게 얽혀 있는 문제가 공감을 더 어렵게 만든다. 현대 사회에서 이렇게 난해한 문제는 어딜가나 넘쳐나지만 자원이 부족한 지역에서는 갈피를 잡지 못하는 문제가 더 많다. 사회 정책 쪽에서도 불명확한 난제wicked problem[8]라 부르는 악명 높은 이 문제는 디자이너에게도 골칫거리다. 보통 여러 가지 원인과 결과가 얽혀 있고, 제대로 파악하기도 쉽지 않다. 그리고 단순히 하나의 해결방법을 적용한다고 해결되지 않는다. 예를 들어 케냐 시골의 저소득층 인터넷 보급률이 낮다는 문제를 생각해보자. 우리나라 서울의 저소득층을 대상으로 보급률을 높일 수 있는 방법과는 성격이 다를 것이다. 많이 단순화시키면 서울에서는 이미 인터넷 연결을 위한 인프라가 갖춰져 있어 가정마다 통신 비용을 지원하는 등의 경제적 지원만으로 문제를 해결할 수 있을 것이다. 인터넷 망도 전혀 없고 접속기기도 부족한 지역이라면 경제적 지원만으로는 문제 해결에 역 부족이다. 이런 여건을 갖추는 것부터 시작해, 다른 장벽은 없는지 폭넓게 살펴보아야 한다. 각 가정에 디지털 기기를 활용할 수 있는 능력이 있는 구성원이 있는지, 그 지역에서 통용되는 언어로 활용할 수 있는 콘텐츠가 충분히 확보 되었는지, 기기를 지속적으로 관리하고 사용할 수 있는지 등등. 이렇듯 여러 문제들이 얽혀 있어 하나의 원인을 콕 집어내 해결책을 마련하기 어려울 것이다.

참여와 협업 없이는 무용지물이 되는 디자인

협력은 이런 불분명한 난제를 위해 꼭 필요하다. 당연한 말이라 새롭진 않다. 하지만 디자인 분야에서도 잠재적 사용자와 함께 디자인을 하는 코-디자인co-design, 코-크리에이션co-creation이라는 개념이 널리 쓰이고 있다.

디자이너로서 잠재적 사용자들이 만족스럽게, 그리고 기꺼이 합당한 비용을 지불하고 내 제품과 디자인을 써주길 바란다. 이를 위해 스스로 이 아이디어가 설득력이 있는지, 문제를 해결할 수 있는지 끊임 없이 묻곤 한다. 하지만 그 답은 사실 사용자들만이 줄 수 있다. 디자인 과정에 사람들을 참여시키고 사용자 목소리를 듣고, 디자인에 반영하는 것은 문제를 올바르게 이해하고 사람들이 원하는 해결방법을 이끌어 낼 수 있는 가능성을 높여 준다. 또한, 자신의 생각이 반영된 디자인에 대해 사람들은 더 많은 관심과 애정을 가질 수밖에 없다.

그리고 복잡한 문제 특성상 다양한 분야의 전문가가 필요하다. 내가 참여했던 프로젝트도 보건환경 문제 해결을 위한 기술 개발로 의료, 공공보건, 기술 전문가와 협업하는 것이 필수였다. 어느 한 분야도 소홀히 해서는 궁극적인 문제 해결을 할 수 없었고, 코-디자인의 접근 방식은 원활한 협업을 위한 윤활유 역할을 톡톡히 해냈다.

지속 가능성은 충분 조건이 아닌 필요 조건

자원이 한정적인 상황에서 당장 눈 앞에 보이는 문제만 해결하려 한다면 장기적인 효과를 보장할 수 없다. 깨끗한 식수에 접근하기 어려운 지역에 플라스틱병에 담긴 생수를 저렴하게 판매하면 어떻게 될까. 그 지역의 근본적인 수질 문제를 해결하지 않는다면, 계속해서 플라스틱 생수에 의존해야 하며 그마저 구매 능력이 없다면 깨끗한 물을 마실 수 없을 것이다. 또, 플라스틱 물병을 재활용, 재사용하는 시스템이 갖춰져 있지 않다면 고스란히 그 지역의 쓰레기로 남을 것이다. 일차원적인 예시지만 아프리카 지역 곳곳에 보이는 플라스틱 산더미를 보면 절대 가볍게 볼 수 없다. 이렇듯 디자인의 결과물인 제품이나 서비스가 환경에 끼치는 영향을 고려해야 한다. 생산할 때 드는 자원, 에너지, 그리고 유통과 사용 시 어떻게 쓰일지, 그리고 다 사용한 후 그 폐기물은 어떻게 처리할지 등 처음부터 끝까지 꼼꼼히 살펴보아야 한다. 이렇듯 지속 가능성을 고려한다는 것은 초기 자원과 비용이 더 들어가더라도 오랜 시간 지속 가능하며 지역 사회에 이익이 되는 방향을 뜻한다.

길거리 곳곳의 플라스틱 더미

또, 이런 과정에서 지역 주민과 이해 관계자의 참여는 다시금 큰 역할을 한다. 앞서 언급한 참여와 협력의 효과와 더불어 디자인 과정에 참여한 사람들이 결과물에 더 큰 주인의식을 갖고 적극적으로 활용하고 개선해 나가도록 한다.

이렇듯 아프리카에서 디자인을 한다는 건 기존에 우리에게 익숙한 디자인과 같은 맥락이다. 하지만 복잡하게 얽혀 있는 문제들이 만연한 곳이라는 것, 그렇기에 **공감, 참여, 협업 그리고 지속 가능성을 고려하는 것이 어느 때보다 중요했다**는 점이 차이점이자 내가 그동안 배운 점이다.

저자원 환경, 저소득 소비자를 위한 디자인에 지속 가능성을 더하다

한동안 적정기술, 제3세계를 위한 기술, 디자인이라는 단어가 언론에도 자주 등장했다. 개발도상국, 특정 나라나 지역을 위한 착한 기술과 디자인이라는 표현도 흔히 쓰인다. 나도 내 일을 설명하기 위해 그런 용어를 쓰곤 하지만, 조금은 오만한 표현인 듯해 조심스럽다. 개발도상국이나 제3세계라는 말부터 이미 개발'된'나라, 잘 사는 나라의 입장과 기준으로 전 세계 곳곳을 나눠버리는 말이니 최근에는 해외에서도 이런 표현을 지양하는 분위기가 있다. 자신의 환경이 외부 누군가에 의해 제1세계, 2세계, 3세계로 나뉘고 그중 당신은 3세계에 속하니 개선해야 한다고 하는 것은 달갑지 않을 것이다. 물론 그 구분이 없다는 것은 아니다. 하지만 개발도상국에서 시작해 이제 선진국 대열로 들어선 우리나라인 만큼 다른 구성원들의 입장을 배려하면 더 좋겠다. 세계은행[9]에서는 국가 소득 수준에 따라 저소득-중간 소득-고소득 국가로 분류하는데 자원의 양에 따라 저-중-고자원 지역 혹은 국가라는 표현도 쓴다. 통계로 근거를 댈 수 있는 이 표현이 보다 객관적으로 느껴진다.

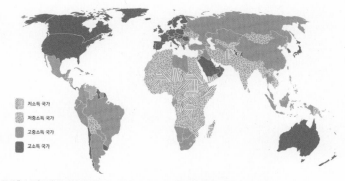

국민총소득(GNI)에 따라 분류한 전 세계 국가의 소득 수준 (출처 세계 은행 datatopics)

그럼 앞으로 소개할 디자인 사례를 무엇이라 불러야 할까.

"저소득층 소비자와 저자원이라는 콘텍스트를 고려해 지속 가능한 설루션을 찾고 지속 가능성을 추구하는 디자인"이라고 하면 말이 너무 긴 것 같지만 내가 뜻하고자 하는 바를 다 포함한 것 같다. 앞서 강조했듯 문제 상황과 사용자 입장을 이해하고 지속 가능성을 고려하는 것이 핵심이다. 여기서 지속 가능성은 환경에 대한 영향만을 뜻하지 않는다. 어떤 문제의 해결 방법을 찾을 때 경제적인 이득뿐만 아니라 그 사람들의 삶의 질 향상, 그 개인이나 커뮤니티의 발전까지 고려해 지속 가능성도 우선시한 디자인이다. 그저 단발성으로 물건을 팔고 끝나는 것이 아닌, 우리가 만드는 기술이나 디자인이 그 사용자의 삶에 끼칠 영향까지 앞서 고려하는 것이다.

지속 가능성을 위한 디자인, 지속 가능한 발전에 기여

더 넓은 범위에서 바라보면 이런 디자인 활동은 지속 가능한 발전을 위한 초석이 된다. 지속 가능한 발전은 현재 세대의 필요를 충족시키면서도 미래 세대가 자신들의 필요를 충족시킬 수 있도록 하는 개발 방식[10]이다. 크게 세 가지 범주로 살펴 보면 빈곤 문제를 해결하고 지속 가능한 방식의 기회를 제공하는 경제적 성장, 모든 사람들이 동등한 기회와 인권을 가지고 사회에 참여할 수 있는 사회적 포용성, 지구의 자연 자원을 지속 가능한 방식으로 활용하고 보호하는 환경 보호를 추구한다. 국제연합 유엔UN에서 2015년에 지속 가능한 발전을 위한 17개의 목표[11]를 세우고 2030년까지 전 세계 국가의 협력을 촉구하고 있다.

이번 장에서는 먼저 내가 참여했던 프로젝트를 사례로 디자인 과정과 결과물을 살펴볼 것이다.

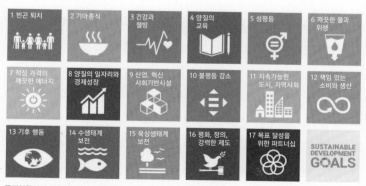

국제연합에서 세운 지속가능발전 목표 17가지 (출처 지속가능발전포털)

우간다 보건 인력을 위한 상담 보조앱

아픈데 병원에 갈 수 없는 사람들, 가지 않는 사람들

몸이 아플 때 우리는 병원에 간다. 의사에게 진료를 받고 약을 처방받는다. 만약 증상이 심각하다면 상위 의료기관으로 의뢰하는 소견서를 받는다. 시간차가 있을 순 있지만 큰 장벽 없이 정밀 검사를 받고 입원해서 치료를 받는다. 가끔은 이런 당연한 편리함을 모든 곳에서 찾을 수 없다는 걸 깜빡한다. 우리나라 의료 접근성은 뛰어나기로 유명하다. 다른 나라에서 이 정도의 편리함을 기대하기는 어렵다.

당장 내가 살고 있는 네덜란드도 시스템이 현저히 다르다. 네덜란드에서는 웬만한 병에 걸려서는 환자 취급을 받지 못한다. 오늘 아파서 병원에 가려고 해도 바로 갈 수가 없다. 보통 전화나 이메일로 미리 약속을 잡고 가야 하는데, 사흘에서 일주일은 기다려야 가정의학과 의사를 만날 수 있다. 그리고 의사가 보기에 합당한 이유가 있으면 상위 기관으로 올려보내주거나 검사를 받도록 하는데, 그 이전에 사흘에서 일주일을 두고 보자고 하는 경우가 대부분이다. 이렇게 고도의 인내심을 필요로 하지만 체계는 잘 갖추어져 있고, 의료 보험의 혜택도 전부 받을 수 있다.

네덜란드에서 의사 만나기 힘들다며 불만을 토로하며 살아가긴 하지만 내가 심각한 병을 앓게 되어도 제때 적절한 치료를 받을 수 있으리란 믿음은 있다. 하지만 그렇지 않은 곳이 더 많다. 아파도 병원에 갈 수 없는 인구. 우간다에서도 이런 사정은 마찬가지다. 우간다에서 가장 큰 장벽은 의료보건에 종사하는 사람 수의 부족이다. 세계 은행[12]에 따르면 우간다 인구 1,000명 당 0.2명의 내과 의사와 1.6명의 간호사와 조산사가 있다고 한다(2020년 기준). 세계 보건 기구에서는 내과 의사, 간호사, 조산사를 포함한 전문 인력이 인구 천명당 최소 2.5명 확보해야 기초 의료 지원이 가능하다고 보고 있다[13]. 특히 도시에서 벗어난 지역일 수록 의료 보건에 접근하기가 매우 어렵다.

그렇기에 우간다에 지역보건의료인력Community health worker[14]들이 각 지역에서 활발하게 활동하고 있다는 것은 큰 자원이다. 이들은 전문 의료인은 아니지만, 정부에서 기본 훈련을 받고 지역 사회를 위해 봉사하고 있다. 마을 사람들이 아플 때 제일 먼저 찾아가며 보건, 위생 교육을 하는 간단한 상담을 해주고 어떤 행동을 취해야할지 조언해 준다. 심각한 증상을 보이는 환자는 상위 의료 기관으로 연계해 적절한 치료를 받을 수 있게 한다. 또, 마을 사람들에게 보건이나 위생 교육도 한다. 이렇게 이들은 마치 1인 보건소처럼 활동하며 의료 접근성 향상에 큰 기여를 하고 있다.

하지만 이들의 활동에는 제약 사항도 많다. 정부에서 제공하는 교육은 짧고 전문 의료 지식을 갖추기에는 부족하다. 또, 활동에 필요한 도구, 약도 충분히 구비하기 어렵다. 그러다보니 큰 비용과 노력을 들이지 않고

이들이 제공하는 서비스의 질을 높일 수 있는 대안이 필요했다. 그렇게 이 프로젝트에 연이 닿았다. 석사 과정 세 번째 학기에 마음이 맞는 학생 네 명이 모여 반 년간 이 프로젝트에 참여하게 되었다. 대부분 연구와 개발은 학교에서 진행했지만, 중간에 우간다의 키발레 지역을 방문해 지역 보건의료 인력을 직접 만나 사용자 조사를 할 기회도 있었다. 그리고 그 결과로 환자들과의 상담을 보조해 줄 태블릿 기반의 애플리케이션을 디자인했다. 애플리케이션을 통해 지역보건의료인력이 체계적으로 환자를 관리, 상담하고 더 자신있는 의사 결정을 할 수 있도록 했다. 보다 현장의 실정에 맞는 디자인을 하기 위해 현재 지역보건의료인력이 지역 주민들과 어떻게 소통하는지 가까이서 관찰하면서 깊은 이해를 하고자 했다. 그리고 프로토타입Prototype을 만들어 사용자 테스트를 거쳐 디자인을 수정, 보완할 수 있었다. 의료 전문가의 감수를 받아 콘텐츠의 완성도와 신뢰도를 높였다. 이 장에서는 그 과정을 자세히 살펴보려고 한다.

우간다 키발레에서 지역보건의료인력과 함께 한 워크샵을 마치고

문제인식

우간다 의료 사정을 알아보다

우간다에서 수도 캄팔라를 제외한 곳에서 의사를 만나러 가려면 일단 물리적인 거리가 큰 장벽이 있다. 특히 마을 단위의 커뮤니티에서 의료기관을 방문하려면 반나절, 하루 넘게 이동해야 한다. 아픈 몸으로 비포장 도로를 달려 이동하는 것 자체도 힘든 일인데 교통 수단을 마련하는 것도 어렵다. 보통 택시와 같은 역할을 하는 오토바이를 타고 이동하는데 그러면 교통비가 든다. 다른 지역까지 다녀오려면 왕복 교통비에 좀 더 얹어줘야 할지도 모른다. 그마저 없으면 걸어가야 한다.

의료 접근성이 떨어지는 데에는 그 밖에도 더 많은 문제가 얽혀 있다. 우선 의료비에 대한 경제적 부담이 크다. 병원에 가면 진료비가 들고, 또 어떤 검사라도 받아야 하면 내야 하는 비용, 처방약을 사는 비용 등 부차적인 비용이 든다. 또 하루하루의 노동으로 먹고사는 이들에게 하루를 꼬박 희생해 병원에 다녀오는 것은 병원비에 더불어 기회 비용을 잃는 큰 부담이다. 시간은 돈이라는 말은 이들에게 더 피부로 와닿는다. 본

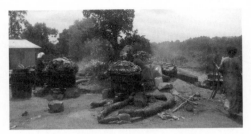

우간다 마을에서 마주친 요리하는 여성들, 많은 사람들에게 매일 매일의
소득은 건강보다 중요하게 여겨진다.

인이 아니라 딸린 식구가 아픈 경우에도, 함께 병원에 가느라 하루라도
경제활동을 못한다면 그 부담은 가족 구성원 모두에게 치명타다. 이러니
일찌감치 병원에 가길 포기하게 된다.

반면에 갈 수 있는 여건이 되어도 가지 않는 사람들도 있다. 병원을 찾아
간다 해도 추가 검사를 받게 되거나 상위 병원으로 가라는 안내를 받으
면 그 조언에 따르지 않는다. 앞으로 더 많은 시간과 돈이 들 거라는 두
려움으로 의료 서비스가 아닌 다른 방법을 찾으러 가는 것이다. 임의로
처방전 없이 살 수 있는 약을 구매해 이런 저런 시도를 하며 증상이 나아
지길 기다리곤 한다. 의료 서비스에 대한 양질의 정보에 접근하기 어려
워 바람직한 건강 관리 방법에 대한 전반적인 인식이 낮다.

문화적 장벽도 있다. 여성 환자가 남성 의사의 진료를 받기를 거부한다
거나, 다른 종교적인 이유로 치료를 받지 않는 경우도 있다. 혹은 전통적
인 민간 신앙에 의존하며 제대로 된 검사, 치료를 받지 못하는 경우도 비
일비재하다.

지역보건의료인력은 어떤 사람들인가?

의료 서비스에 대한 접근성에는 이렇게 다양한 장벽이 있기에 지역보건의료인력의 역할에 더 무게가 기운다. 문헌 조사와 인터뷰를 통해 지역보건의료인력의 배경과 자원, 이들의 강점과 개선해야 할 점 등에 대해 이해할 수 있었다.

우간다에서 지역보건의료인력은 지역보건 프로그램의 핵심이자 1차 의료 기관의 역할을 한다. 이들은 지역주민들의 건강 상태를 모니터링하고, 예방 접종과 질병 예방을 위한 교육을 제공하는 역할을 한다. 마을에 아픈 사람이 생기면 상담을 해주고, 배앓이나 기침 같은 흔한 증상은 직접 응급약을 알려주기도 한다. 심각한 환자가 생기면 보건소나 상위 의료 기관에 연락해 해결할 방법을 찾기도 한다.

지역보건의료인력의 활동은 원칙적으로 자원봉사다. 생업과 더불어 하려면 그 자체로 고된 일이지만, 명예로운 일로 여겨진다. 마을 사람들이 똑똑하고 믿음직스러운, 그리고 소통을 잘하는 사람을 직접 뽑기 때문이다. 그리고 자신과 평생 더불어 살아가는 이웃들이기에 아픈 사람들에게 최선의 방향으로 도와주려 애쓴다. 그리고 이웃들과 친밀한 관계를 토대로 접근하니 이들이 하는 조언도 더욱 설득력 있다. 물론 이들은 의사가 아니기에 병을 진단하거나 치료할 수 없지만 가까운 의료 기관의 부재를 조금이나마 메꾸며 마을 사람들의 건강 증진을 위해 노력한다.

그럼에도 불구하고, 지역보건의료인력들은 정보와 자원이 부족한 경우가 많다. 상담을 받으러 오는 환자들의 증상을 파악하고 대안책을 알려

주는 것, 최신 정보를 숙지하는 것, 그리고 환자 정보를 관리하는 것 등에 어려움이 크다. 그래서 이런 서비스의 질을 전반적으로 높일 수 있으면서, 사용자 친화적인 도구를 만들기로 방향을 잡아 갔다.

지역 주민들 가장 가까이에서 건강을 돌보는 지역보건의료인력

디자인 과정

디자인이 빛을 발할 차례가 되었다. 우간다의 의료 체계와 지역 보건 근로자들의 역할에 대한 이해를 바탕으로 사람들 행동에 숨은 의도를 이해하고 근본적인 문제를 파악하고자 했다. 핵심 문제를 파악해야 그에 맞는 설루션을 만들어 낼 수 있다. 그렇게 디자인을 적용함으로써 이 환경과 지역 보건 근로자라는 사용자들의 필요needs와 제약 사항에 대해 깊은 이해를 할 수 있었다. 주 사용자는 결국 지역보건의료인력, 그리고 환자인데 이들의 경험과 관점을 중심으로 시스템과 서비스를 이해하고 디자인하기 때문에 사용자들에게 더욱 적합하고 현실에 맞는 설루션을 만들어 낼 수 있다.

그리고 **디자인 초기 단계부터 사용자 조사를 하고 공감을 이끌어 냄으로써 현장에서 지역보건의료인력이 환자들을 대하는 태도와 신뢰 관계 등 설루션에 활용 가능한 자원에 대한 인사이트도 얻을 수 있었다.** 어느 정도 서비스의 윤곽이 나오자, 사용자 경험 디자인 과정을 밟아 나갔다. 전문가 감수를 받으며 상담의 흐름을 정의하고 콘텐츠를 만들었다. 그리고 세부 디자인을 위해 와이어프레임과 간단한 프로토타입을 만들었다. 결과적으로 사용자 친화적이고, 문화적으로도 적합하고, 우간다의 보건 환경에도 알맞은 설루션을 개발할 수 있었다. 지역보건의료인력의 참여를 유도함으로써 이 프로젝트에 대한 주인 의식을 가지고 적극적으로 피드백을 주며 활용할 수 있도록 했다.

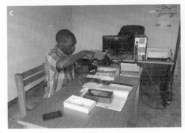

a 지역보건의료인력이 운영하고 있는 약국

b 함께 마을 방문에 나선 길

c 지역보건의료인력에게 보급하는 태블릿

d 지역보건의료인력에게 필요한 물품을 보급해주는 회사의 물류 창고

우간다에 가다!

제일 처음 우리가 맞닥뜨린 관문은 비자 발급이었다. 학생 신분이고 현지 회사와도 연결점이 있으니 비자 발급은 대충 준비해도 될 거라 생각했는데 착각이었다. 깐깐하게 그 목적과 대상자를 따진다기에 우리는 절로 긴장했다. 그리고 우간다에 다녀온 다른 학생들의 경험담을 듣기로는 "리서치research/연구" 이런 단어는 꺼내지 말라고 했다. 괜히 리서치라고 하면 이런 저런 질문을 자아내고 수상하게 보기 때문에 학생으로 과제를 하기 위해 "사실"을 수집하러 왔다라고 이야기하는 것이 더 간단하다는 설명이었다. 대사관에서도 입국심사대에서도 역시나 질문이 많았다. 잔뜩 긴장한 우리는 "사실 수집"을 하러 왔다 설명했는데, 다행히 무사 통과했다.

우간다라는 나라에 대한 첫 인상은 평온함이었다. 공항 주변으로 펼쳐진 초록빛 평원은 평화로웠고 조용했다. 프로젝트를 위해 우리 팀이 방문한 곳은 우간다 서쪽에 위치한 키발레다. 사파리 여행을 하러 가기로 유명할 만큼 자연 보존이 잘 되어 있고 아름다운 곳이다. 그렇다보니 주변에

평화롭고 아름다운 키발레 풍경 키발레 주변에는 산과 들이 많았다.

보이는 산과 들의 풍경과 아름다운 자연에 감탄하며 첫날을 보냈다. 평화롭고 한적한 인상이었지만, 키발레에서 사는 주민들의 생활 환경을 들여다보니 마냥 아름답지만은 않았다. 주요 도시와 거리가 멀고, 특히 병원, 보건소 같은 의료 서비스 인프라가 잘 갖추어져 있지 않았다. 간이 보건소가 간간히 있었지만, 그마저도 턱없이 부족하고 제대로 된 의료 서비스를 받기에는 장벽이 많아 보였다.

우간다의 하루는 짧았다. 저녁 6시가 넘으면 칠흑같이 어두워졌는데 길가에 가로등이 없었다. 숙소에는 전등이 있었지만, 그래도 어둑어둑했다. 하루를 길게 쓰려면 아침에 일찍 일어나야 했다. 대부분 사람들이 5-6시면 일어나고 일찍 잠든다고 했다. 자연스레 우리도 그렇게 되었던 것 같다. 아침 6시면 일어나 한 5분 정도 거리의 식당에 가서 아침 식사를 했다. 매일 그곳에서 아침과 저녁을 먹으며 하루를 시작하고 끝냈다. 중간에 점심을 먹을 시간이 없어 더 지쳤던 것 같다. 6시쯤 저녁을 먹고 9시면 잠이 드는 규칙적인 생활을 했다.

키발레 지역 주민들이 살고 있는 집

키발레 번화가 길거리

우리가 도착했다는 소식에 현지 사회적 기업에서 일하는 직원이 우리를 맞으러 왔다. 그의 소개로 지역 보건소 사람들과 지역보건의료인력 등을 만나 인사를 나누고 연락처도 교환했다. 그날부터 우리 팀의 전화기는 하루에도 몇 번씩 울렸다. 처음에는 무슨 급한 일이 있나 싶었는데 아니었다. 그저 우리 네 명이 잘 자고 일어났는지, 점심은 먹었는지, 저녁은 먹었는지, 다들 건강한지 안부를 주고 받는게 다였다. 약속을 잡거나, 변경할 때도 이쪽에서 문자를 보내도 금세 전화가 오곤 했다. 이곳의 문화이구나 싶어 나중에는 우리도 먼저 전화를 걸었다. 꼭 필요한 용건이 아니라면 전화는 부담으로만 느껴졌었는데, 역시 인간은 적응의 동물이다.

키발레에 위치한 비영리 단체와 사회적 기업에서 연결을 해주어 인맥 덕을 많이 보았다. 보건소, 지역보건의료인력들을 소개받아 금방 인터뷰를 따낼 수 있었다. 하지만 소개를 받고 가도 꼭 해야할 일이 있었다. 시작하기 전에 가벼운 대화, 선물 등으로 긴장을 풀고 우리가 누구인지, 어떤 목적으로 왔는지에 대해 명확하고 예의 있게 소개하는 것이 중요하게 여

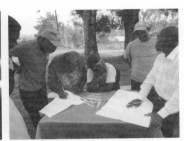

지역보건의료인력의 집을 방문해 인터뷰를 진행했다. 지역보건의료인력과 함께한 디자인 워크숍

겨졌다. 분위기를 부드럽게 하고 서로 마음을 어느 정도 주고 받아야 본론으로 들어갈 준비가 되었다. 이런 대화는 자연스럽게 우러나 이루어지기도 했다. 참여해주는 사람들에게 큰 보상을 해줄 수도 없는데 다들 새로운 서비스에 대해 궁금해하고 열린 마음으로 참여해주었기에 감사한 마음이 들었다. 그렇기에 그들의 시간과 성의를 존중하는 태도를 보이려 더 노력했던 것 같다.

또 그들에게는 생업인 일터이기에 우리의 존재가 방해가 될까 싶어 더욱 조심했다. 특히 보건소를 방문했을 때에는 우리가 외국에서 온 손님이라는 이유로 분에 넘치는 대우를 해주려 했다. 간호사 선생님이 다른 일을 제쳐두고 우리와 인터뷰를 해주겠다고 해서 고마웠지만 사양해야 했다. 대기실에 앉아 기다리고 있는 환자들의 지친 표정을 보고 나니 차마 그럴 수 없었다.

많은 사람들의 관심과 도움 덕분에 3주간의 일정을 잘 마무리했다. 아직

완성도는 높지 않았지만, 프로토타입으로 실제 사용자가 될 지역보건의료인력 분들의 피드백도 많이 받았다. 지역보건의료인력으로 활동하는 사람들을 만나며 그들의 자부심과 열정이 느껴졌다. 이 활동으로 이윤 추구보다도 내 나라와 내 지역 사람들의 건강을 위해서 더 배우고 성장하고 싶어 했다. 특히 여럿이 모여 워크샵을 할 때 이런 믿음과 희망에서 나오는 유대감을 절실히 느낄 수 있었다. 우리 프로젝트의 결과물도 그런 노력의 일환이 될 수 있도록 더 잘해야겠다는 다짐을 했다.

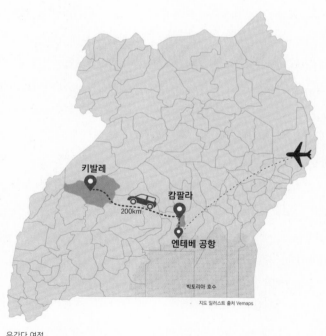

우간다 여정

디자인 과정

다시 디자인 과정으로 돌아오자면 우리가 가장 주력했던 것은 바로 '열 = 말라리아'라는 잘못된 통념을 바로 잡는 것이었다. 말라리아가 감기만큼 흔한 나라기에 어쩔 수 없는 편견이었다. 통계적으로도 사람들 경험치로도 발열감, 근육통, 두통 등 두드러지는 증상들이 나타나면 말라리아일 가능성이 높다고 여겨진다. 그렇기에 많은 사람들이 열이 나고 몸살기가 있으면 바로 약국이나 잡화상에 가서 말라리아 약을 산다. 말라리아 약은 처방전 없이 살 수 없는 것이 원칙이지만, 예외 없는 원칙은 없다. 말라리아 약을 복용해 보고도 낫지 않으면 항생제를 구해 먹는다. 약을 먹어보며 시행착오를 통해 내 병을 진단하는 것이다. 이렇게 함부로 말라리아 약을 복용하게 되면 내성이 생겨 실제 그 병에 걸렸을 때 약 효과를 보기 어려울 수 있다. 그리고 꼭 필요한 환자들에게 약이 수급되지 않을 수 있어 그 위험이 크다.

말라리아 진단을 받으려면 2차 의료기관으로 가야하며, 진단 기구나 인력이 갖춰져 있지 않은 경우도 많다. 지역보건의료인력들은 상담을 통해

증상으로 다른 질병인 경우를 가려내고 있다. 최대한 이런 오남용을 줄여보려고 하지만, 이들도 검사를 해보지 않는 이상, 대체 무슨 병인지 시원하게 말해줄 수 없다. 참을성 없는 사람들은 상담 결과 다른 병이라는 말을 들어도 결국 약을 구해 먹어야 직성이 풀린다. 그렇기에 환자들이 지역보건의료인력으로부터 받은 조언을 더욱 믿고 따를 방법을 고민해 보았다. 특히 환자가 말라리아라며 단정 짓고 찾아오더라도 보건의료인이 체온을 직접 측정해 보고 다른 증상은 어떤 것이 있는지 살펴보는 과정이 중요하게 여겨졌다. 기존 상담에서도 지역보건의료인력이 이미 하고 있는 역할이기에 큰 변화 없이 상담의 질을 보다 높이고자 했다. 보건의료인이 여러 증상을 더 꼼꼼히 살펴보고, 말라리아 외에 어떤 질병일 수 있는지 짚고 넘어가면 환자들의 혼란도 줄고, 상담의 신뢰도도 높일 수 있으리라 기대했다.

상담 애플리케이션이라는 새로운 서비스를 디자인하기 위해 특히 두 가지 목표에 집중했다. 하나는 현재 진행되고 있는 상담 방식에 새로운 디자인이 잘 융합될 수 있도록 하는 것, 그리고 또 하나는 실제 사용자들이 디자인 과정에 목소리를 낼 수 있도록 하는 것이었다.

지역보건의료인력을 따라 키발레 중심에서 멀리 떨어진 마을에 유일한 의료 보건 시설인 작은 약국
마을을 방문 했다.

페르소나와 환자 경험 지도

현재 일하는 방식을 깊게 이해하기 위해 지역보건의료인들을 10명 남짓 인터뷰했다. 지역보건의료인력과 그들이 겪은 환자들에 대한 이야기를 토대로 각각의 대표 인물을 페르소나Persona로 나타내었다. 어떤 특징을 가지고 있는지, 불편한 점은 어떤 것인지, 어떤 바람을 가지고 있는지 등을 포함했다. 또, 업무를 할 때 동행해 환자들과 어떻게 접촉하고 대화하는지를 경험 지도Journey map로 나타냈다.

지역보건의료인력과 환자를 나타낸 페르소나

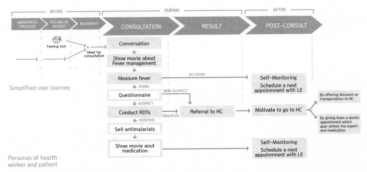

환자들이 아플 때, 어떤 과정을 통해 도움을 요청하는 지부터 시작해 지역보건의료인력이 어떻게 상담을 진행하고 조치를 취하는 지를 도식화했다.

디자인의 구체화와 프로토타입

지역보건의료인들은 디자인 프로세스에 익숙하지 않고, 현지에서의 시간이 길지 않았기에 우리는 신속히 디자인을 구체화해 사용자 피드백을 얻고자 했다. 우리가 인터뷰하고 관찰한 내용을 최대한 반영해 팀 내에서 우선 디자인 작업을 진행했다. 기존의 경험 맵과 의료기관에서 널리 쓰이는 상담 구조에 따라 서비스의 기본 틀을 잡았고 구체적인 디자인을 만들어갔다. 그리고 파워포인트로 아주 기본적인 인터페이스Interface의 프로토타입을 만들었다.

이 어플리케이션으로 기존에 종이로 기록하던 환자 정보를 더 체계적이고 안전하게 보관할 수 있도록 했다. 그리고 상담을 하며 기초 검사를 하고 환자 증상을 입력하며 환자에게 취해야할 조치를 추천받게 했다. 특히 경험이 아직 부족한 지역보건의료인력의 경우 어떤 조언을 해주어야 할 지 막막해 하는 경우가 있었는데 여러 가지 방법을 짚어 보며 결정을 내리는 것을 돕기 위한 목적이었다. 환자들이 열이 나니 무조건 말라리아에 걸린 것이라고 단정짓고 찾아 오더라도 여러 세부 증상의 여부를 차근차근 묻고, 또 체온을 측정하는 단계를 거치도록 해 실제 열이 있는지를 확인하고 여러 가능성을 살피게 했다.

지역보건의료인력은 전문 의료인이 아니고 이 어플리케이션도 전문가의 진단을 대체할 수 없지만, 상담에서 확인하고 넘어가는 정보의 폭을 넓히고 여러 가능성을 제공함으로써 지역보건의료인력의 상담이 더 유용할 수 있도록 했다.

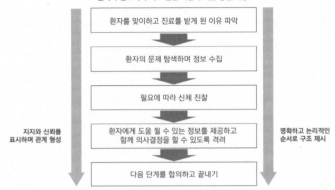

캘거리 캠브리지 의료 면담 지침에 따른 상담 과정

지지와 신뢰를
표시하며 관계 형성

환자를 맞이하고 진료를 받게 된 이유 파악

↓

환자의 문제 탐색하며 정보 수집

↓

필요에 따라 신체 진찰

↓

환자에게 도움 될 수 있는 정보를 제공하고
함께 의사결정을 할 수 있도록 격려

↓

다음 단계를 합의하고 끝내기

명확하고 논리적인
순서로 구조 제시

의료 현장에서 널리 쓰이고 있는 상담 구조를 변형해 적용했다.

사용자 테스트를 통해 얻은 인사이트를 최종 디자인에 반영할 수 있었다.

커뮤니티에서 진행한 사용자 테스트

사용자 테스트라는 콘셉트을 접해본 적이 없기에 우리가 보여주는 프로토타입이 실제 서비스고 이제 출시가 될거라 우리가 교육을 하러 온 것이라는 오해가 있었다. 그래서 우리가 묻는 질문에는 답이 없고, 프로그램 사용법에 대한 질문이 반복되었는데 보건 의료 전문가도 아닌 우리는 난감했다. 열린 질문으로 물으면 대답하기가 어려워하는 상황이 반복되어 나중에는 네, 아니오로 대답할 수 있는 질문으로 바꾸어 던졌다. 혹은 세부적인 키워드를 하나씩 물어보자, 처음에는 주저하던 참가자도 점점 긴 대답을 해주었다.

워크숍에서는 지역보건의료인들에게 이 프로토타입을 활용하며 환자들을 대하듯 상담해 보도록 했고, 어떤 점이 유용하고 어떤 점이 부족한지 구체적인 피드백을 유도했다. 일례로 글씨 크기가 너무 작아 나이가 많은 보건의료인들이 읽기에 어려움이 있다는 얘기가 나왔다. 또, 상담할 때 전문용어와 함께 가이드가 나오는 것은 좋지만 그것보다는 실제 마을 사람들에게 쓰는 단어로 바꾸어 달라는 요청도 있었다. 파워포인트와 프레젠테이션으로 만든 프로토타입이었기에 이런 피드백을 받아 바로 디자인을 수정해 물으며 더 많은 피드백을 들을 수 있었다. 이런 과정을 통해 참여한 모두가 어느 정도 만족할 만한 결과물로 디자인 초안을 완성했다.

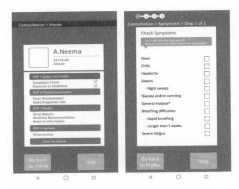

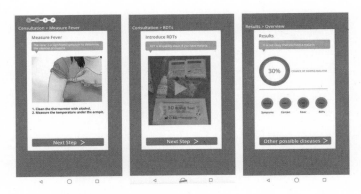

지역보건의료인력의 상담을 보조하기 위해 만든 어플리케이션의 프로토타입 화면 예시

결과물

상담 서비스는 태블릿 기반 애플리케이션에 체온계, 말라리아 진단 키트를 포함한다. 지역보건의료인력이 큰 어려움 없이 새로운 어플리케이션을 배워 활용하게 하는 교육과 어플리케이션에 입력된 환자 정보를 관리하기 위한 대책도 제안했다.

상담 애플리케이션 내용은 연구 결과를 토대로 구체화 시켰고 전문가 감수를 받았다. 또 지역 특성에 맞춰 우간다 지역에서 흔히 발생하는 증상을 포함하고 현실적으로 가능한 대처 방법을 제시하려 했다.

애플리케이션의 전반적 정보 흐름을 다음과 같이 구조화할 수 있었다. 이를 기반으로 각 단계 별로 애플리케이션의 인터페이스를 디자인 했다.

우간다에서 실제 사용자를 대면하며 배운 점 중 하나는 새로운 것을 반기지만은 않는다는 것이었다. 보기에 깔끔하고 사용성에 신경 쓴 디자인

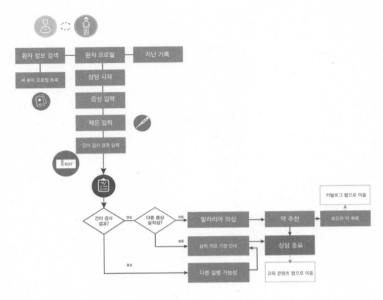

애플리케이션 정보 구조

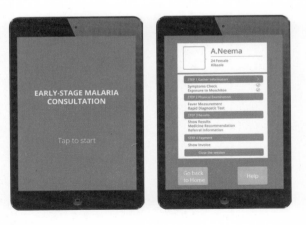

최종 결과물

지역보건의료인력이 기존에 익숙하게 사용하던 애플리케이션. 이미지 위주로 콘텐츠를 표현하고 큰 글씨를 사용했다.

안도 만들었지만, 처음 접하는 애플리케이션을 보고 지레 겁을 먹었다. 겉으로 보기에 익숙치 않은 화면을 보고는 새로 사용법을 배워서 활용하기에 녹록치 않을 거라고 걱정부터 했다. 그렇기에 기존에 쓰던 서비스와 비슷한 스타일로 디자인했고, 콘텐츠에 최대한 지역보건의료 인력이 자주 쓰는 용어를 사용해 친숙함을 느끼도록 했다.

상담을 하는 큰 틀은 의료 전문가의 감수를 받았지만, 그 안에서는 지역보건의료인력이 상담하는 흐름을 따라갔다. 기존에 일하는 방식을 바꿀 필요 없이, 이 애플리케이션은 말 그대로 보조 역할을 하도록 했다.

이렇게 해서 훌륭한 서비스를 개발해 모든 문제가 해결되었다면 참 좋았겠지만, 아직 그렇지 못했다. 우리와 협력한 사회적 기업이 현재 일하는 지역은 우간다의 극히 일부다. 그뿐 아니라 애플리케이션에 증상을 입력하고 제안을 받을 때, 신뢰도를 높이기 위해서는 많은 데이터가 축적되어야 한다. 네트워크 사정이 좋지 않아 애플리케이션을 주기적으로 업데

이트하기 어렵다는 한계점도 있었다. 그렇지만 아직 발전 가능성이 많은 부분이니 기대하고 있다.

우간다를 포함한 아프리카의 여러 지역은 말라리아를 포함한 각종 질병의 존재에 그나마 익숙하기에 개선을 하기 위한 노력 또한 끊임없이 이루어지고 있다. 시골 오지에 사는 사람들의 의료 접근성을 개선하려면 아직도 먼 길을 가야 한다. 넘어야 할 장벽도 많고, 자본의 힘도 필요하지만 그 해결을 위한 노력에 디자인이 유용하다는 사실에 안심이 된다. 그리고 이 프로젝트도 조금이나마 보탬이 되기를 바라본다.

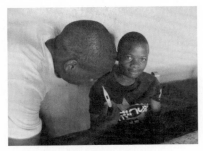

지역보건의료인력이 환자를 상담할 때 반드시 체온계로 발열 유무를 확인하도록 유도했다.

▶ 델프트 공과대학교의 석사 과정의 프로그램 중 Joint Master Project에서 건강한 사업가 Healthy Enterpreneurs라는 회사의 도움을 받아 2016년 9월부터 2017년 2월까지 진행한 프로젝트다. 얀 카렐 디엘Jan Carel Diehl 교수의 지도를 받아 셰론 허스킨스Chéron Huskens , 요지나 바우마Jozine Bouma, 미르타 벤델Mirte Vendel과 함께 작업했다.

디자인으로 기생충을 퇴치할 수 있을까요?

우리나라에서도 흔하디 흔했던 기생충 이야기

2019년 개봉한 영화 〈기생충〉의 유명세에 덩달아 기생충도 유명해졌다. 영화에서 주인공 가족은 부잣집에 몰래 얹혀 살고 이득을 취하며 기생한다. 다른 생명체의 몸을 숙주 삼아 그 영양소를 빼앗아 생존하는 기생충에 빗댄 이 표현이 참 찰떡같다. 그런데 재밌는 사실이 있다. 전 국민이 기생충을 데리고 살던 것이 그리 오래전 일이 아니다. 비유적인 기생충이 아니라, 진짜 기생충 얘기다.

또 다른 영화로 예를 들자면, 2003년 개봉한 영화 〈클래식〉에 나오는 장면이 있다. 1960년대가 배경인데 학교에서 단체로 기생충 검사를 하는 모습이 나온다. 학교 교사가 반 학생들에게 채변 봉투를 나누어주고 대변을 담아오라고 한다. 그렇게 수거해간 대변 샘플로 기생충 검사를 하고, 그 결과에 따라 교사는 구충제를 나누어 준다. 단체로 대변을 담아오라고 하니 학생들의 반응이 좋을 리가 없다. 다들 진저리를 치는 와중에 화장실도 부족해 생난리가 난다. 그 틈을 타 주인공 준하는 꾀를 부렸

서른 두 알을 손수 세주시는 선생님 (출처 유튜브 영화 '클래식' 클립)

다. 그리고 친구와 함께 길에서 발견한 소의 변을 채변 봉투에 담아 가는 사고를 치고 만다. 그리고 결과는 좋지 않았다. 준하는 구충제를 무려 서른 두 알 처방 받는다. 그리고 선생님은 회충, 촌충, 십이지장충, 민촌충, 갈고리촌충 없는 게 없다며 대체 뭘 먹었냐고 혼도 낸다. 준하 덕분에 학교에서 제일 기생충 많은 반으로 뽑혔다며 제대로 야단을 쳤다.

영화라서 과장한 부분도 있겠거니 싶지만, 그 시대에는 익숙한 풍경이었다. 당시 전국적으로 기생충 박멸 운동을 시작한 터였고, 학교를 중심으로 연 2회씩 기생충 검사를 하고 무료로 약을 제공했다. 공식 통계는 없지만 1960년대 초반에는 전 국민 90% 이상이 기생충에 감염되어 있었다고 추정된다. 1963년 전북의 9살 여자 아이가 기생충 감염으로 사망하는 일이[15] 있었다. 처음에는 복통으로 병원에 왔고, 장폐색으로 숨지게 되었는데, 장에서 1000마리가 넘는 회충이 발견되어 당시 의료진과 사회에 큰 충격을 주었다. 그리고 이를 계기로 범국민적 기생충 박멸 사업이 시행되었다. 1971년부터는 5년마다 전국 조사를 실시해 감염률을 측정했는데, 1971년 84.3%이던 감염률이 1997년에는 2.4%로 거의 박멸 수준에 이르렀다[16]. 기생충 박멸 사업과 더불어 우리나라 국민의

전반적인 위생 수준과 건강 상태도 개선되어 기생충 질환은 더이상 찾아보기 어려워졌다. 민물고기 등 생식을 해서 감염되거나 해외 여행 중 감염되어 유입된 경우가 간간히 있는 정도다.

우리나라를 비롯한 대부분의 고소득 국가에서 기생충 감염은 드문 일이 되었지만, 여전히 그 위험이 높은 지역이 많다. 한 예로, 주혈흡충증은 전세계 2억 명 넘게 감염되어 있다고 추정되고 있다[17]. 대부분의 감염은 깨끗한 물과 기초적인 위생 시설에 접근하기 어려운 아프리카, 남아메리카, 남아시아 등지에서 일어난다. 기생충 감염에 노출된 상태도 문제지만, 감염 사실조차 모르고 방치하는 경우가 많아 사태를 더욱 심각하게 만든다. 기생충 감염은 즉각적인 사망 위협은 크지 않지만, 합병증 발생 위험이 크다는 특징이 있다. 또 아이들의 경우 감염됐을 시 건강 문제, 영양 부족, 발달 장애 등의 위험이 있어 더욱 취약하다. 하지만 감염률과 감염 지역도 제대로 파악되지 않고 있으며, 그만큼 심각성이 부각되지 않은 실정이다. 이에 세계 보건 기구World Health Organization에서도 기생충 감염병을 소외된 열대성 질병Neglected Tropical Diseases라 정의[18]하며

나이지리아 이바단 지역 근교에서 방문한 보건소

공중 보건 전문가와 인터뷰 중 보여준 실제 환자의 몸에서 나왔다는 기생충 사진

이에 대한 관심을 촉구하고 있다.

우리나라 기생충 박멸 운동의 성공 사례에서 보듯 기생충 감염은 충분히 해결 가능하다. 이미 치료약도 시중에 유통되고 있고 예방과 대응 방법도 널리 알려져 있다. 하지만 그렇게 쉽게 볼 순 없다. 여러 분야의 문제와 해결 방안이 얽혀 있어 딱 떨어지는 정답이 없는 복잡한 문제다. 위생 시설의 개선, 지역 사회의 적극적인 참여, 의료 시설 보완 등 여러 방면에서 많은 노력과 협력이 박자를 맞추어야 한다.

그럼 이렇게 얽히고 설킨 복잡한 문제를 어디서부터 어떻게 손을 대야 할까? 내가 속한 연구 팀에서는 디자인으로 그 실마리를 찾고자 했다. 기생충 감염병이라는 거대한 **①문제의 여러 측면을 바라보고 큰 그림을 그려 보았다.** 그 안에서 여러 문제들의 **②우선 순위를 파악하고 이들 사이의 관계도 살펴 보았다.** 그리고 **③다양한 분야의 전문가를 한데 모아 함께 일하는 장을 마련했다.** 그 결과 저렴하면서도 정확성이 높은 검사가 가능한 기생충 감염 진단 기구를 개발할 수 있었다. 또, 현지 사정에 맞는 제품을 만들기 위해 나이지리아에서 심도 있는 맥락과 사용자 조사를 거쳤다. 그 과정을 자세히 살펴보자.

문제인식

잘 알려져 있지 않기에 더 위험한 기생충 감염병, 주혈흡충증

우리 프로젝트에서는 여러 기생충병 중에서도 주혈흡충증Schistosomiasis에 주목했다. 주혈흡충Schistosoma은 선충 계열의 기생충으로 물을 통해 인체로 감염된다. 주혈흡충의 유충이 사람 피부를 통해 침입하고, 체내에서 성체로 성장해 혈관에 서식하며 염증을 일으킨다.

사실 주혈흡충이라는 이름이 참 생소했다. 이 프로젝트를 시작하기 전엔 한 번도 들어본 적 없었으니 말이다. 하지만 알면 알수록 그 심각성을 깨달아갔다. 2017년 기준, 2억 4천만 명 이상이 주혈흡충증에 감염된 것으로 추정되었고, 그 중 90%가 섭사하란 아프리카 지역에서 발생했다[19]. 그리고 2022년 통계에 따르면 나이지리아에서만 2천 9백만 명이 넘는 환자가 발생했다고 한다[20]. 세계 보건 기구에서는 주혈흡충증을 소외된 열대 질병으로 명시하고 2030년까지 박멸을 목표로 삼았다. 하지만 HIV나 에이즈, 말라리아와 같은 유명세를 떨치는 병이 받는 관심에

비해서는 아직도 역부족이다.

주혈흡충증은 화장실과 같은 기초 위생 시설과 깨끗한 물에 접근하기 힘든 지역에서 특히 더 많이 발생한다. 주혈흡충은 물가의 달팽이를 숙주로 기생하다가, 그 유충이 사람에게 옮겨가 체내에 기생한다. 그렇기 때문에 오염된 물에서 수영이나 낚시를 하거나, 씻고 물을 마시는 등의 일상 활동만으로도 쉽게 감염된다. 특히 한 지역에서 누군가 감염에 노출되면, 주변 사람들에게도 빠르게 확산된다. 주혈흡충의 알은 소변을 통해 퍼져 그 지역 내에 금세 또 다른 유충들이 증식하기 때문이다.

주혈흡충에 감염된다고 해서 바로 죽음에 이르거나 치명타를 입지는 않는다. 흔한 증상으로는 가려움증, 열, 복통, 설사 등이 있고, 무증상인 경우도 많다. 하지만 그렇다고 안심할 수는 없다. 치료를 제때 받지 못하면 간이나 신장 질환, 방광암 등의 합병증에 걸린다. 특히 어린 아이들이 감염에 노출될 경우 지적 장애나 신체 장애가 생기기도 한다. 그리고 내

성체 주혈흡충 기생충의 전자 현미경 사진

마을 주변의 기생충에 이미 오염된 것으로 알려진 물가, 하지만 마을 주민들은 계속해서 이 물을 길어 생활 용수로 쓰고 있었다.

장기에 주혈흡충증이 감염된 아이

가 무증상이어도 주변 사람들에게 위험을 초래할 수 있어 더욱 심각하다. 세계 보건 기구에서는 특정 질병이나 부상으로 인한 장애나 기대 수명에 못미치고 사망하는 경우의 손실 기간을 장애보정손실연수(DALYs) Disability Adjusted Life year라는 지표[21]로 측정하는데, 주혈흡충증은 매년 1900만 년 이상의 장애보정 손실 연수를 발생시키는 원인이 되고 있다. 이는 건강에만 영향을 주는 것이 아니라 교육과 경제적 기회의 박탈, 그리고 미래 소득의 기회 비용 손실 등 간접적으로 주는 영향이 매우 심각하다는 뜻이다. 깨끗한 물과 위생 시설이 부족한 지역에서 특히 감염 위험이 높다보니, 저소득층 사람들이 주로 노출되며 그 결과, 더욱 가난해질 수밖에 없는 악순환을 겪게 된다.

먼저, 문헌 조사를 통해 우리가 파악한 핵심 문제 중 하나는 적절한 검사 방법의 부재였다. 제대로 된 검사를 할 수 없으니, 감염에 대한 진단도 치료도 어려운 것으로 보였다. 기생충 병의 치료약은 이미 시중에 나

와있다. 프라지콴텔이라는 약으로 안전성도 이미 검증된 약이다. 하지만 아직 성체가 되지 않은 기생충에 대해서는 효과가 낮고, 재감염이 되면 다시 약을 복용해야 한다. 무엇보다 제대로 된 진단에 접근하기 어려워 감염을 조기에 확인하고 치료하는 것이 어려운 상황이다.

세계 보건 기구에서는 기생충 감염, 주혈흡충의 감염 진단을 현미경을 이용한 소변 샘플 분석으로 기준을 삼고 있다[22]. 이 기준을 충족하려면 일단 현미경, 그리고 숙련된 기술이 필수다. 하지만 시골로 갈수록 제대로 된 현미경을 갖춘 검사가 가능한 시설을 찾아보기 어렵다. 현미경 뿐만 아니라 깨끗하게 관리된 실내의 실험실, 현미경 작동에 필요한 각종 장비들(원심분리기, 샘플 염색기, 화학재료 등)도 필수다. 또 실험실이 갖추어진다고 해도 실제 검사를 할 수 있는 전문가 또한 드물다. 그렇기에 보다 저렴한 가격에, 신뢰할 수 있는 검사를 할 수 있는 기기를 개발해 검사에 대한 접근성을 높이는 방향으로 자연스레 생각이 모아졌다.

나이지리아에서 방문한 현미경을 갖춘 검사시설

스마트폰으로 기생충병 검사를 할 수 있는 기술의 탄생

이 프로젝트는 신기술이 보여준 가능성에서 출발했다. 델프트 공대의 기계공학과 연구팀에서는 2018년부터 스마트폰의 기본 카메라에 추가 장치를 달아 현미경처럼 활용할 수 있는 기술을 개발하고 있었다. 스마트폰에 추가로 렌즈를 더하고, 스마트폰에 탑재된 프로세서를 활용해 표본을 확대하고 검사할 수 있도록 한다. 기존 현미경보다 저렴하고 쉽게 사용할 수 있도록 개발해 기생충병 검사에도 적용하고자 했다.

기술 개발과 더불어 기생충병에 대처하기 위한 시스템 전체를 보는 관점도 필요했다. 우리나라에서 시행한 사업처럼 정부 주도로 의료 시스템, 학교, 전국민이 일사불란하게 움직일 수 있다면 좋겠지만, 현실적으로 그렇게 하기엔 힘든 곳이 더 많다. 또, 경제적인 제약도 따른다. 현재 자본이 충분치 않으면 이런 프로그램을 장기로 운영하기 어렵고 외부 지원에 의존할 수밖에 없다. 그리고 기생충병 검사로 감염을 확인할 수 있더라도 약이 없으면 무용지물이다. 충분한 약이 확보되어 있어야 하고, 그 약 또한 쉽게 접근 가능해야 한다. 또 거기서 끝이 아니다. 약을 먹더라

초창기 프로토타입 (기여한 사람 Antonio Chozas, Joy Hooft Graafland, Jasper Faber, Sonali Patel, Satyajith Jujjavarapu)

도 기생충에 다시 노출되면 재감염된다. 그러니 기생충에 오염된 물 정화와 화장실 보급도 함께 이루어져야 해당 지역에서 기생충이 또 확산되고 감염을 일으키는 것을 방지할 수 있다. 외부에서 나서서 깨끗한 물과 화장실을 보급하는 사업을 하더라도, 궁극적으로 사람들의 인식과 행동이 바뀌지 않으면 변화를 가져오기 힘들다. 각자의 삶의 터전에서 위생을 개선하고, 예방 수칙을 잘 지켜야 감염의 위험을 낮출 수 있다.

이렇듯, 겉으로 보기에 기생충병 퇴치는 정부와 공공 보건, 의료 시스템의 영역으로 보인다. 그저 검사 기기를 새로 개발한다고 해결될 문제가 아니다. 그렇기에 우리 팀에서는 다양한 분야의 전문가를 모았다. 핵심 기술을 개발하는 '현미경'을 다루는 광학 관련 전문가와 '진단'을 다루는 컴퓨터 공학 전문가부터 시작해서 '의료 시스템'을 다루는 헬스케어 전문가, '기생충'을 다루는 기생충학 전문가, '커뮤니티'의 특성을 잘 알고 있는 아프리카 지역 전문가까지 모였다. 그리고 '제품과 서비스 디자인' 전문가인 우리 팀도 뭉치게 되었다.

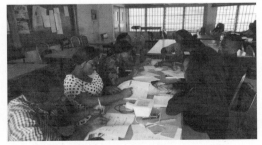

나이지리아 이바단 대학교에서 공중 보건학 전공 학생들과 진행한 디자인 워크숍

디자인으로 접근하다

기생충 병을 진단하는 새로운 제품과 서비스를 디자인하기 위해 여러 전문가가 모였지만 여전히 핵심 문제를 파악하기 어려웠다. 고려해야 할 시스템, 이해관계자, 최종 사용자, 사용 환경... 여러 주제와 그 안의 문제들 속에서 길을 잃기도 했다. 하지만 디자이너로서 내 역할을 시험해 보고 디자인 과정을 겪어본 것은 나에게 뼈와 살이 되었다.

첫걸음은 역시나 녹록치 않았다. 다른 분야에서 기여할 수 있는 부분은 누가 봐도 뚜렷해 보였다. 하지만 '디자인 전문가'로서 내가 무슨 일을 해야할 지 의문이었다. 당시 우리 팀에서 디자인 배경을 가진 사람은 나와 교수님 두 명 뿐이었다. 교수님은 그간 아프리카, 인도 등 다양한 국가에서 프로젝트를 한 경험이 수두룩한 분이라 연륜이 넘쳤다. 그에 반해 나는 아직 경험이 많지 않고 직함이 있는 것도 아니었기에 자신감을 잃었던 것 같다. 하지만 여러 시행착오 끝에 '디자인' 고유의 역할을 찾아 갔고, 팀 내에서도 디자인의 가치를 인정하게 되었다.

먼저, 디자인은 이런 복잡한 문제를 이해하기 위한 큰 그림을 그릴 수 있는 도구가 된다. 현재 어떤 기관들이 무슨 역할을 하고 있고, 어떤 제약점이 있는지. 각 커뮤니티에서 문제가 되는 상황들은 어떤 것이며 어떻게 서로 연결이 되어 있는지. 이런 그림을 그리다 보면 문제들의 우선순위를 파악하고 문제들끼리 어떤 관계가 있는지 알기 쉽다. 그리고 여기를 출발점으로 이 복잡한 문제를 해결할 실마리를 조금씩 찾아갈 수 있다. 그리고 의료 시스템, 기생충학, 보건 위생 관련 등의 다양한 전문가들이 한자리에 모여 큰 그림을 두고 세부적인 내용을 의논할 수 있는 장을 만들었다. 이 장에서 디자인은 단순히 제품만 고려하는 것이 아니라 그 주변 환경과 상황, 콘텍스트를 넓게 바라본다. 그렇기 때문에 더욱 심도 있는 이해가 가능하며 이를 바탕으로 사용자들과 깊이 공감한다. 우리는 나이지리아 커뮤니티에서 의료 종사자뿐 아니라 추후에 우리 제품을 사용할 사람들을 광범위하게 인터뷰했다. 질병, 진단과정에 관한 것과 매일의 삶에 관해 물었다. 하루를 어떻게 시작하고, 생활 반경이 어떠한지, 어떤 일을 하며 누구와 소통하는지 관심을 기울였다. 그러면서 우리

환자의 여정과 함께 정부 공중 보건 프로그램의 단계와 이해관계자의 참여를 시각화한 시스템 매핑

지역 보건소를 방문해 이해관계자와 진행한 인터뷰

지역보건의료인력과 인터뷰 후 이들의 안내를 받아 마을을 방문할 수 있었다.

가 디자인하고자 하는 환경을 이해했고, 시각화해 다른 팀원들에게 공유할 수 있었다.

그 다음, 우리가 해결할 수 있는 범위 안에 있으면서 충분히 의미 있는 문제로 잘게 쪼갤 수 있었다. 처음에는 기술에 대한 아이디어만 있어서 기술적인 한계와 가능성에 대한 연구에만 집중했다. 그러다보니 이 제품을 구매하고 사용할 사람들이 가진 제약 사항은 어떤 것들이 있는지에 대한 고민이 부족했다. 예를 들어, 얼만큼의 비용을 지출할 수 있는지, 전기나 깨끗한 물과 같은 자원에 접근 가능한지, 기본적으로 교육 수준이 어떤지 등 말이다. 커뮤니티를 방문해 조사하며 잠재적인 사용자에 대해 윤곽을 잡아가는 과정에서 이런 이해도를 높일 수 있었다. 또, 현장에서 사람들과 대면해 대화하고 아이디어를 주고 받으며 사람들이 가치 있게 여기는 것이 어떤 것인지도 파악할 수 있었다. 이런 깨달음을 토대로 실제 사용자들에게 더 의미 있는 문제로 좁혀 나갈 수 있었다. 그 과정을 차근차근 알아보자.

문헌 조사와 시스템 매핑

나이지리아에서는 주혈흡충증에 두 가지 방식으로 대처하고 있다.

먼저, 우리나라 사례와 같이 학교를 중심으로 한 대규모 예방 프로그램을 매년 시행하고 있다. 주혈흡충증에 가장 취약한 인구인 5-14세의 아동에게 매년 프라지콴텔을 나눠주는 것이다. 하지만 주혈흡충 자체가 사라지지 않는 한 재감염될 수밖에 없고, 약을 기부 받아 프로그램을 진행하다보니 지속적으로 진행되지 않았다. 그리고 다른 고위험 인구는 철저히 배제되고 있다는 한계가 있다. 예를 들어 생계를 위해 오염된 물에서 계속해서 어업을 하거나 생활용수로 꼭 써야 하는 경우다. 별다른 검사 없이 투약을 하는 것이 효율적인 방법일 수도 있지만, 한편으로는 어느 지역에서 얼마나 감염이 되었는지 등의 조사가 이루어지지 않고 있어 근본적인 문제의 해결이 아닌 것으로 보였다.

두 번째는 케이스 관리인데 우리에게 익숙한 방식이다. 환자가 발생하면 그에 따른 치료를 그때그때 제공하는 것이다. 당연한 얘기 같지만 현

대규모 예방 프로그램의 중심이 되는 공립 학교

장에서 적용하기에는 어려움이 많다. 우선, 환자에게서 의심되는 증상이 보이면 검사 후 진단을 하고 치료를 해야 한다. 하지만 앞서 언급했듯 첫 단계인 검사와 진단부터 수월하지 않다. 주혈흡충증을 공식적으로 진단 하려면 현미경으로 소변 샘플 검사를 해야 한다. 하지만 현미경, 깨끗한 실험실, 숙련된 전문가를 모두 갖추고 검사를 할 수 있는 시설은 지극히 제한적이다. 나아가 주혈흡충증의 진단을 받게 된다면, 그 다음 치료가 제대로 이루어지는 지에 대한 정보가 부족했다.

시스템적 사고를 적용해 정보를 시각화한 시스템 매핑

문헌 조사를 토대로 이런 다양한 요소와 관계성을 담은 지도를 여러 버전으로 만들었다. 팀원들과 전체적인 그림을 그리며 그 과정에서 서로를 이해하는 데에도 큰 도움이 되었다. 환자부터 의료 전문가까지 이해 관계자들이 어떻게 관여하고 있고, 어떤 관계가 있는지 매핑mapping했다. 이 지도는 우리가 나이지리아에서 누구를 만나 어떤 정보를 얻어야 할지 계획을 세우는 데에도 유용하게 쓰였다. 프로젝트가 진행되는 동안 이 지도를 계속 업데이트하며 구체화시킬 수 있었다.

시스템 매핑 예시 (일러스트 Merlijn Sluiter)

현지 조사, 드디어 나이지리아로 떠나다

나이지리아는 몇 년 전까지만 해도 방문하기가 매우 까다로워 여행하기도 힘든 곳이었다. 치안이 좋지 않아 뉴스에 간혹 나오기도 하지만, 무엇보다 몇 년 전까지 비자를 받는 절차가 매우 복잡했다. 내가 방문 비자를 신청할 때에도 초청인 신원과 공식적 초청장과 방문 목적이 명시된 계획서를 필수로 내야 해 서류 준비도 어려웠다. 다행히도 나이지리아 출신 동료의 소개로 나이지리아 이바단 대학교와 라고스 대학교를 방문해 현지 조사를 할 수 있었다.

나이지리아는 기회의 땅이다. 나이지리아는 아프리카 대륙에서 가장 인구가 많아 노동력 수요도 많고 석유, 천연가스 등의 광물 자원도 풍부하다. 아프리카 내에서 경제규모가 가장 큰 시장으로 계속해서 성장하고 빠르게 발전하고 있다. 내 주관적인 감상이지만 길거리에서도 사람들에게서도 그 에너지가 느껴졌다. 사람들은 예의가 있었지만 꽤 직설적이어서 당황한 적도 여러 번 있다.

이바단에 가는 것은 참 길고도 긴 여정이었다. 네덜란드 암스테르담에서 출발해 독일 프랑크푸르트를 거쳐 라고스로 가는 비행기에 탔고, 거의 12시간에 거친 여행 끝에 라고스 공항에 도착했다. 그 다음은 공항 근처 숙소로 이동했다. 우리가 프로젝트를 진행한 지역인 이바단은 교통편이 여의치 않은데, 마침 이바단에 위치한 국제 연구기관이 있어, 그곳을 오가는 손님들이 있을 때면 버스가 다녔다. 다행히도 그 버스를 얻어 탈 수 있었다. 버스는 새벽에 출발하기에 라고스에서 하룻밤을 보내야 했다. 새벽 5시 캄캄하고 조용한 차도 위로 출발했다. 구글 지도에서는 차로

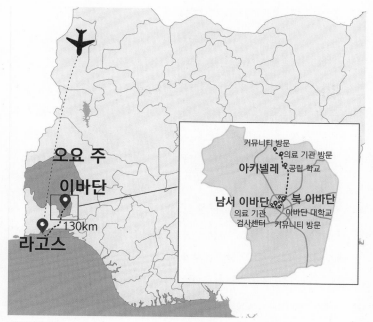

커뮤니티 방문
아키넬레 의료 기관 방문
공립 학교
오요 주
이바단
남서 이바단 북 아바단
의료 기관 이바단 대학교
검사센터 커뮤니티 방문
130km
라고스

나이지리아 여정

두 시간 거리라고 나왔는데, 장장 대여섯 시간을 갔다. 좌석이 좁고 낮아 기대어 잘 수도 없는 버스는 도로 사정이 좋지 않아 많이 흔들렸다. 해가 뜰때쯤부터 길거리에 차가 점점 많아지더니 길이 많이 막혔다. 그렇게 점심시간이 다 되어서야 이바단의 국제기관에 도착했다. 그곳에서부터 내가 묵을 숙소까지 다시 한 시간 남짓. 꼬박 사흘이 걸려 이바단에 도착했다.

함께 일할 파트너인 오페에게 연락을 하니 금세 숙소로 찾아와 날 반겨

주었다. 몇 달간 온라인으로 얘기를 하며 준비해 왔는데 드디어 실제로 만나니 감개무량했다. 오페는 공공보건 전공으로 박사 과정에 있는 대학원생이었다. 오페와 함께 앞으로 2주 간의 일정을 다시 점검했다. 우리가 만든 지도에 있는 사람들을 전부 인터뷰할 거라는 야심찬 계획으로 공식 일정을 시작했다. 오페는 관련 연구를 계속 해왔기에 의료 현장과 공공 보건 분야에 네트워크가 많았다. 오페 덕분에 전문가부터 주혈흡충증이 발생했던 마을 사람들까지 수월하게 섭외할 수 있었다.

나이지리아에서 매일 교통체증은 큰 변수였다. 이바단 도시만 해도 서울 크기의 3배니 물리적 거리도 먼 데다가 가는 곳마다 차가 막혔다. 매일 아침 같은 시간에 나갔는데, 숙소에서 이바단 대학교까지 15분만에 갈 때도 있고, 한 시간씩 걸려서 겨우 도착한 적도 있었다. 이런 상황에서 하루에 한 가지 이상의 일정을 하는 건 무리였다. 잘해야 오전에 하나, 오후에 하나의 일정을 하는데, 그것도 중간에 여유를 많이 두어야 했다. 현금인출기에 들르거나 식사를 하는 등 사소한 일정도 잘하면 몇 시간을 날리는 변수가 되었기 때문이다. 다행히 이런 상황을 서로 잘 알기에 교통체증 때문에 약속에 늦거나 약속을 취소하는 일에 대한 이해도가 높았다. 물론, 우리가 바람을 맞을 때도 있었다. 계획은 자주 바뀌었고 그렇기에 마음에 여유를 가지고 유동적이 되어야만 했다.

문화 차이도 있었다. 마을을 방문할 때는 최소한 하루 먼저 가서 마을의 대표 격인 이장님에게 인사를 하고 미리 허락을 구해야 했다. 오페를 통해 이미 허락을 받아놓은 셈이었지만, 미리 방문해 인사를 하고 훈화 말씀을 들은 후에야 다음 날부터 실제 일을 할 수 있었다. 이장님은 마을

보건인력을 소개해주기도 했다. 이들은 우간다의 보건의료인력과 마찬가지로 마을에서 간단한 의료 지원을 해주고 환자들을 보건소에 보내는 역할을 한다. 이들과 함께 다니며 인터뷰를 요청했는데, 그 덕분에 사람들도 거부감 없이 이방인인 우리를 반겨 주었다.

매일 출퇴근한 이바단 대학교의 연구실

함께 현지 조사에 나선 오페와 멀라인과 함께

기생충에 대해서는 본 적도 들은 적도 없다는 사람들

처음 커뮤니티에 가서 사람들을 만났을 때 기생충 감염이라는 화제는 환영 받지 못했다. 사람들은 기생충 감염에 대해서는 본 적도 들은 적도 없다고 했다. 보건소를 방문했을 때도 우리 지역에 그런 사례는 없다, 그리고 있다 하더라도 별 문제가 아니라는 반응이었다. 적어도 말라리아 정도여야 대응을 한다고 했다. 그렇게 심드렁한 반응에 우리는 의기소침했다. 기생충이 있지도 않은 곳에 잘못 찾아온 것은 아닌가 싶었지만 기생충 감염의 대표 증상들에 대한 얘기를 꺼내자 분위기가 바뀌었다.

주혈흡충 감염의 대표 증상은 소변을 볼 때 피가 섞여 나오는 것이다. 주혈흡충이 간이나 방광에서 알을 낳고 궤양이나 출혈을 야기시켜 소변을 볼 때 피가 섞여 나오는 것이다. 혹시 커뮤니티 내에 그런 증상을 보인 사례가 있었냐는 질문에 지역보건의료인력은 바로 그렇다고 답했다. 그리고 꽤 흔한 증상이기 때문에 굳이 자기에게 오지 않는 경우도 많고, 따로 검사를 하는 경우가 없다고 했다. 그렇기에 최근 환자가 있었는지, 몇 명인지 등에 대한 통계 자료도 없었고 이런 환자가 있을 경우 대처 방법

이바단에서 차를 타고 3시간 넘게 달려가 방문한 마을, 주민 대부분이 농업에 종사하고 있었다.

도 모른다고 했다.

또 하나는 오줌에 피가 섞여 나오는 증상이 생식기와 관련이 있다고 오해해 괜히 금기시되는 경우도 있다고 했다. 성병과 관련이 있다고 여겨져 그런 증상이 있어도 숨기는 것이다. 문헌 조사에서 찾은 사례에서도 여자가 월경을 겪는 것처럼 남자도 한 부족, 마을의 일원이 되기 위한 과정으로 성인식의 의미로 간주하는 경우도 있었다. 이 증상을 어떤 저주에 걸린 것으로 생각해, 전통주술사에게 마법의 힘으로 치료를 받아야 한다고 믿는 사람들도 있었다고 들었다. 기생충 감염이라는 원인과 치료에 대한 지식이 없어 생긴 오해였다.

그럼 증상이 심각하거나 아플 때 어떻게 대처하냐고 물었다. 대개는 의료 전문가의 도움 없이 약국이나 슈퍼에서 살 수 있는 약을 사서 먹는다고 했다. 보통 열이 있으면 말라리아라고 생각하고 말라리아 약을 구해 먹기도 했다. 그렇게 혼자 약을 먹으며 증상이 나아지길 사흘은 기다린다는 것이다. 증상이 잘 낫지 않으면, 또 다른 약을 찾아서 먹기도 하고

전통주술사는 환자들의 증상을 듣고 각종 약초, 즙을 조합해 약을 처방한다. 이들을 찾아오는 환자들은 대부분 극빈층이다.

정확히 무엇이 문제인지 모르기 때문에 이렇게 시행착오를 반복하며 해결책을 찾으려 하는 것이다. 이렇게 약을 오남용 하다보면 약에 대한 내성이 생길 수도 있고 부작용을 겪을 수도 있기에 위험한 행동이다. 결정적으로 증상의 원인을 치료 하지 않고 방치하면 더 큰 병으로 키울 수도 있다. 그 외에는 주변 사람들에게 물어보거나, 교회에 나가 기도를 하거나, 주술사를 찾아간다는 대답이 있었다.

그 다음, 마을 단위의 보건소에서 일하는 의사, 간호사를 만났다. 이 지역에서 기생충 감염병이 얼마나 흔한지, 과거에 어떤 사례가 있었는지 알 수 있었다. 보건소마다 전반적으로 가장 심각한 문제는 진단할 수 있는 검사 시설의 인력과 치료 약의 부족이었다. 현미경이 갖춰진 실험실이 있는데도 인력이 부족해 검사, 진단을 하기 위해서는 상위 기관으로 보내야 한다고 했다. 우리가 방문한 네 곳의 보건소 중 검사가 가능한 곳은 대학병원에 부속된 한 곳뿐이었다. 검사 시설의 접근성이 떨어지면 환자들은 검사를 받으러 가지 않을 가능성이 크다. 그리고 진단을 해도 치료 약이 부족하기 때문에 기생충 병이 맞다고 확인을 하는게 소용이 없었다는 의견도 있었다. 이들은 마을 보건 인력이나 보건소를 찾아오도록 하기 위해서는 사람들과 신뢰할 수 있는 관계를 맺는 것이 중요하다고 강조했다. 환자들이 편안하게 느낄 수 있어야 다른 대안을 찾지 않고 알아서 도움을 청하러 온다. 한 번이라도 친절한 태도를 받지 못해 나쁜 기억이 생기면 다시 찾아올 확률이 낮아진다.

그 다음 지역 보건 행정 전문가와 연구원을 찾아갔다. 그동안 기생충 병이 뭐냐는 반응에 익숙해졌는데 놀랍게도 이들은 문제의 심각성을 인지

이바단 지역 주변 보건소 내부 시설 행정 전문가 인터뷰

하고 있었다. 여기서 정보의 격차가 느껴졌다. 이들은 그간 보고된 케이스로 어느 지역의 물이 기생충에 오염된 것으로 추측되며 그 지역 사람들이 지금도 위험에 노출되어 있다는 것을 알고 있었다. 하지만 비용, 자원의 제약으로 문제를 더 파고 들지는 못하는 실정이었다. 그리고 더 심각한 문제인 말라리아, HIV*와 같은 질병 대책에 비해 상대적으로 관심을 받지 못하는 것도 사실이었다. 그렇기에 마을 사람들은 계속 오염된 물을 길어 식수와 생활용수로 사용하고 그 물에서 목욕을 했다. 아이들도 아무 거리낌 없이 그 물에서 수영을 한다. 그리고 혈액 소변과 같은 증상은 그나마 심각해 환자들이 알아차리지만 그마저도 모르고 넘어가는 경우도 많고, 실제 검사를 해봐서 알게 된 경우도 있었다고 했다.

이렇게 이해 관계자와 얘기해본 결과 검사와 진단의 부재 뿐만 아니라 그 이전, 증상을 인지하는 것부터 시작해 진단을 받는다 해도 치료로 이어지기까지 여러 장벽이 있음을 알 수 있었다. 사람들의 이런 행동 패턴

*Human Immunodeficiency Virus, 인체 면역결핍 바이러스

을 환자의 여정Patient Journey map으로 정리해 문제를 더 심도 있게 분석 했다.

그리고 이는 단순히 검사할 수 있는 기기만 개발하는 것이 아니라, 사람 들의 인식과 접근성을 고려해야 한다는 결론을 내렸다. 이러한 인사이트 Insight*를 토대로 진단 기기가 어떤 조건을 갖추어야 하는지 정의할 수 있었다.

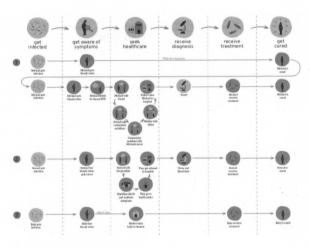

환자의 여정 지도 (일러스트 Merlijn Sluiter)

*통찰

새로운 진단 기기는 누가 어떻게 쓸 것인가?

진단 기기의 핵심 기술은 하나이지만, 어디서 어떻게 활용할 수 있을지의 가능성은 여러 갈래로 나뉘었다. 사용자 시나리오를 먼저 정의해 어떤 제품과 서비스가 필요한 지를 파악할 수 있었다.

1. 마을에서 현장현시검사Point of Care Testing – 환자가 다른 곳으로 이동하지 않고 그 자리에서 검사 후 진단 가능하도록 한다. 임신 테스트기나 코로나 검사 자가 테스트 같이 말이다. 그렇다면 소변 샘플을 받아 준비하는 과정을 거쳐야 하기 때문에, 그런 훈련을 미리 받았거나 최소한의 배경 지식이 필요하다. 그리고 진단을 하려면 샘플 내에 보이는 기생충 알을 확인해야 하는데, 이런 과정은 인공지능 알고리즘으로 대체할 수 있다. 결과를 정확히 하기 위해 사람이 한 번 더 추가 확인을 하면 좋지만, 그래도 많은 시간과 전문 인력을 절약할 수 있다.

2. 대규모 매핑 – 또 다른 문제였던 데이터 부재를 해결하기 위해, 각 지역 사람들 중 표본을 뽑아 대규모로 테스트를 한다면, 어느 지역에 기생

지역보건의료인력과 인터뷰 중인 연구실 동료 오페

이바단 도심에서 약국을 운영하는 약사

충 병에 감염된 사람이 있는지를 파악해 근본적인 원인을 제거할 수 있는 첫걸음이 될 수 있다. 학교나 마을 단위로 매핑을 할 수 있고, 샘플을 모아 따로 진단이 가능한 곳으로 보내는 것보다 훨씬 효율적이고 신속하게 결과를 낼 수 있다.

그리고 무엇보다 기생충 병에 대한 전반적인 인식을 높여야 한다. 이를 위해 의심해볼 만한 증상과 평소에 실천할 수 있는 위생 관리 지침을 진단 기기와 함께 제공한다.

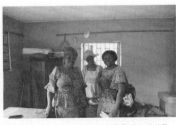
학교 단위의 대규모 검사에서 큰 역할을 하는 교사들

전문적인 검사를 할 수 있는 임상병리사

새로운 진단 기기 디자인 요구 사항

이런 두 가지 사용자 시나리오에 맞추어 진단 기기의 디자인 요구 사항을 정의했다. 디자인 요구 사항은 이 제품, 서비스가 충족해야 하는 조건을 말한다. 디자인의 기능이나 모양이 어떠해야 한다부터 생산 비용과 판매 가격이 어느 정도 수준에서 책정돼야 하는지, 사용자가 어떤 경험을 하도록 하고 싶은지 등이 있다. 디자인 요구 사항은 디자인 과정에서 사용자가 바라는 바를 반영하고 있는지를 확인할 수 있는 지침이 된다. 또, 결과물을 평가할 수 있는 기준으로 쓸 수 있다.

이를 위해 이바단 대학교에서 현지 대학원생들과 협업해 디자인 워크숍을 진행했다. 현지 대학원생들은 공공 의료 분야와 정부 정책에 대해 전문 지식이 풍부하고, 나와 함께 방문한 우리 팀원 두 명은 제품의 기술과 디자인의 가능성에 대해 잘 알고 있었기에 함께 토론하며 다양한 각도에서 요구 사항을 도출할 수 있었다. 요구 사항을 쭉 적어본 후, 그 중 우선 순위를 매겨보았고, 또 이 디자인이 현실화된다면 어떻게 그 효과를 측정할 수 있을지도 함께 고민했다. 이렇게 그 과정을 함께 유도해가며 협력하고 그 중간에서 또 인사이트를 얻는 것이 매우 유용했다. 그렇게해서 정의한 디자인 요구 사항은 다음과 같다.

〈디자인 요구 사항〉

1. **사용법이 단순하고 배우기 쉬워야 한다** – 숙련된 기술자가 아니어도 쉽게, 그리고 실수 없이 검사할 수 있도록

2. **검사 속도가 빨라야 한다** – 검사 결과를 위해 기다려야 하는 상황은 환자들에게 또다른 장벽이다. 검사 자체를 피하거나 검사 결과를 받기 위해 다시 돌아오지 않을 가능성이 크다

3. 정확도가 높아야 한다 – 실수를 할 여지가 많지 않도록
4. 튼튼하고 이동이 용이해야 한다 – 현장 검사를 위해 들고 다니기 쉬워야 하고, 전기 연결 없이도 작동가능 해야한다 (자체 배터리)
5. 가격이 저렴해야 한다 – 기기 자체의 가격과 유지 보수 비용이 부담 없어야 하고, 1회당 검사 비용도 마찬가지
6. 데이터 수집과 공유 – 대규모 현장 검사를 용이하게 하기 위해 실시간 장소와 검사 결과 통계 등을 기기에 저장하고 쉽게 공유할 수 있도록

프로토타입을 만들고 있는 석사 과정 학생

기계 공학과와 협업을 통해 핵심 기술을 개발해 시험했다.

결과물과 반응

진단 기기는 아직 개발 중에 있기에 결과물을 전부 공유할 수 없지만 지금까지 거쳐온 과정을 소개하겠다. 먼저 저사양 휴대폰 카메라에 부착해 소변 샘플을 높은 해상도로 촬영할 수 있는 장치의 핵심 기술은 기계 공학과에서 개발했다. 그리고 촬영한 샘플에서 기생충 알을 포착해 검사를 쉽고 빠르게 할 수 있는 인공 지능 알고리즘 또한 개발 중에 있다. 그리고 카메라에 부착할 수 있는 모듈의 디자인과 숙련되지 않은 검사원이 소변 샘플을 쉽게 채취하고 준비할 수 있도록 하는 검사 기기의 디자인에는 산업디자인과 석사 학생들이 참여했다. 여러 버전의 프로토타입을 만들어 프로젝트의 이해 관계자들과 소통하며 개발 중에 있다.

그 중 가장 가능성 있는 아이디어로 프로토타입을 만들고 실제 상황에 가까운 몇 가지 시나리오를 만들었다. 나이지리아에서 잠재적 사용 대상인 지역보건의료인력과 약국을 중심으로 사용자 테스트를 하며 디자인을 더욱 발전시켜 나갈 수 있었다. 특히나 의료기기는 제품 개발부터 적합한 인증을 받고, 상용화되기까지 굉장히 오랜 시간이 걸린다. 새로운

진단 기기도 제품의 성능을 검증받고 세상에 나오려면 아직 갈 길이 멀다. 나는 더 이상 이 연구팀에 몸 담고 있지 않지만 프로젝트는 계속되고 있다. 새로운 진단 기기가 완성되어 세상의 빛을 보는 그날을 기다리고 있다.

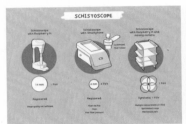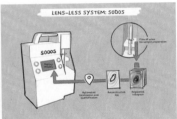

델프트 공과 대학교 산업디자인공학 석사 과정 학생들이 참여해 기술에 대한 여러 아이디어를 내 발전시켜 왔다.
(일러스트 Astrid ten Bosch)

프로토타입으로 이바단에서 진행한 사용자 테스트

▶ 델프트 공과대학교의 지속 가능성을 위한 디자인 연구 팀 소속으로 2018년 2월부터 2020년 5월까지 이 프로젝트에 참여했다. 연구 팀뿐만 아니라 산업 디자인 학과 소속 학생들과 활발히 협력하고 지도했다. 프로젝트는 동 학교의 기계 공학과, 레이든 의학 연구소와 협력하였다.

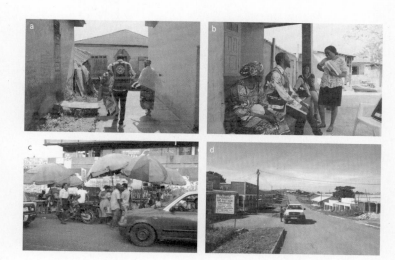

a 나이지리아 이바단 커뮤니티에서 지역 보건의료인을 따라 나선 길

b 나이지리아 이바단에서 지역보건의료인력과

c 나이지리아 이바단의 길거리

d 우간다 키발레 숙소에서 매일 걸어서 오가던 거리

Chapter 2 ——————

그래서 어떻게 하는 건데요?

디자인 단계에 맞는 방법 찾기

아프리카에서 디자인을 한다고 아주 새롭고 특별한 방법이 필요한 것은 아니었다. 오히려 내게 익숙지 않은 사회, 문화적 배경과 사람들의 욕구를 이해하고 여러 제약 사항이 많은 문제를 파악하려다 보니 나도 모르게 전반적인 디자인 과정을 더 충실히 따라가게 되었던 것도 같다. 디자인을 하는 방법이 하나로 정해져 있어서 꼭 그걸 배우고 따라야만 하는 것은 아니다. 어떤 방법론의 모델을 철저하게 실행한다고 더 좋은 결과물이 나온다는 보장도 없다. 그렇지만 디자인의 전반적 과정과 방법을 이해하고 접근하면 보다 체계적이고 효율적인 문제 해결이 가능하다. 먼저, 디자인 방법론은 디자인 작업에 앞서 전체적 그림을 그리고 명확한 목표를 세울 수 있는 지침이 된다. 또, 단계적으로 디자인 과정을 밟아 나가며 그때그때 필요한 도구와 전략을 선택하고 조합해 더욱 창의적이고 혁신적인 아이디어를 발굴하고 시험해 볼 수 있게 해준다. 다양한 관점으로 디자인을 바라보며 더욱 가치 있는 결과물을 만들 수 있도록 해주는 것은 덤이다. 그리고 이런 과정은 디자인뿐 아니라 다른 분야에 적용하기에도 쉽다.

디자인이라는 분야에 워낙 여러 방법론이 있어 딱 하나를 꼽기는 어렵다. 공구함에 다양한 방법론을 넣어 두고 때에 따라 필요한 도구를 꺼내 쓰는 느낌이다. 프로젝트의 목적과 성격에 따라 디자인 단계에 따른 도구를 꺼내려면 실전 경험만큼 이론이 중요하다. 현장에서 디자인 경력은 짧아 조심스럽지만, 앞서 나온 사례에 적용했던 디자인 방법론과 접근 방식을 소개하고 또 하나의 사례를 디자인 과정에 따라 살펴볼 것이다.

여러가지 방법론과 도구를 활용한 디자인 프로세스

여러 감정이 표현된 카드를 인터뷰에 활용해 더 깊은 인사이트를 얻을 수 있었다.

처음으로 소개할 방법론은 영국 디자인 협회^{British Design Council}에서 2004년 개발한 더블 다이아몬드 모델이다. 다이아몬드 두 개가 붙어 있는 모양으로 문제 해결 과정을 시각화하고 있다. 현재 다양한 분야에서 널리 쓰이고 있다. 발견-정의-개발-전달 이렇게 네 단계가 다이아몬드를 따라 진행된다.

먼저 발견 단계에서는 말 그대로 디자인할 대상을 발견한다. 사용자와 주변 콘텍스트, 그리고 문제 상황에 깊은 이해를 쌓아 올린다. 시작점에서 다이아몬드의 양 모서리로 퍼져 나가듯 발견 단계를 통해 큰 그림을 그리고, 그 안에 다양한 요소의 정보를 수집한다. 어느 정도 문제를 이해하고 나면 "정의" 단계로 넘어간다. 여기서는 이 문제를 해결하기 위한 어떤 핵심 문제가 있다면 무엇인지 아니면 의미 있는 목표는 무엇인지, 그리고 어떤 점에 우선 순위를 두어야 할 지 등을 정의한다. 그리고 만약 사용자나 콘텍스트의 특성에서 나오는 요구 사항이 있다면 이 역시

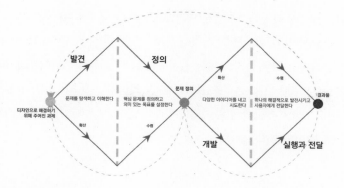

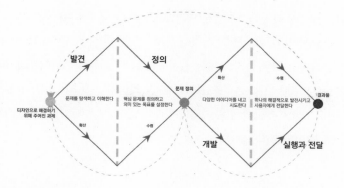

더블 다이아몬드 모델

정의하여 다음 단계로 이끌어갈 나침반으로 삼는다. 앞 단계에서 범위를 점점 넓히며 다양한 부분을 탐색하고 알아갔다면, 이 단계에서는 문제를 정의하며 포커스를 맞출 범위를 좁힌다. 그 다음 "개발" 단계는 두 번째 다이아몬드의 시작으로 다시 넓혀가는 과정이다. 문제를 해결하기 위해서는 한 가지 길만 있지 않다. 최적의 설루션을 개발하기 위해서는 많은 아이디어를 내며 여러 가능성을 열어두는 게 성공 확률을 높인다. 그리고 그 여러 가능성 중 최적의 설루션을 선택하면 된다. 이제 "전달" 단계로 넘어갈 준비가 다 되었다. "전달" 단계에서는 사용자에 디자인을 전달할 수 있도록 구체적인 부분까지 디자인하고 완성도를 높인다. 그리고 실제 사용자가 문제 상황에서 디자인을 사용할 만한지, 사용한다면 그 사용성은 어떤지 등을 프로토타입으로 시험해보고 피드백을 받아 개선하는 과정이다.

다이어그램에서 볼 수 있듯이 이 프로세스를 한번에 끝내기 어려울 수도

있다. 도중에 예상치 못한 인사이트를 얻어 일부를 반복해야 할 수도 있고, 여러 문제가 겹쳐져 있어 여러 프로세스를 한번에 진행시켜할 수도 있다. 그렇기 때문에 여러 이해 관계자와 실제 사용자와 소통하고 아이디어를 시험해 보는 것이 중요하다. 또 전 과정을 거쳐 디자인이 완성된 후에도 사용자 목소리에 귀 기울이며 끊임 없이 디자인을 개선시켜 나가는 노력이 필요하다.

참고하면 좋은 자료

- 영국 디자인 협회 홈페이지의 자료와 탬플릿 (www.designcouncil.org.uk/our-resources/the-double-diamond)
- 아이데오 디자인 툴키트 (www.designkit.org)
- 서비스 디자인 툴키트 (www.servicedesigntoolkit.org)
- 서비스 디자인 교과서 This is service design thinking
 마르크 스틱도른, 야코프 슈나이더, 이봉원 정민주 옮김, 안그라픽스 (2012)
- 델프트 디자인 가이드 Delft Design Guide, Annemiek van Boeijen, Japp Daalhuizen, Jelle Zijlstra, BIS Publisher (2020)
- 불변의 디자인 방법론 100, 브루스 해닝턴, 벨라 마틴 저/임헌우 역, 우듬지 (2019)
- 새로운 디자인 도구들, 이정주 이승호 공저, 인사이트 (2018)

각 단계에서 유용하게 쓰이는 디자인 방법은 다음과 같다.

발견

디자인 프로세스의 첫 단계. 발견 단계에서는 먼저 사용자에 대한 정보를 수집한다. 여기서 겉으로 드러나는 모습이나 말뿐만 아니라 그 안에 숨은 의미와 숨은 니즈를 찾아내는 게 중요하다.

1. 사용자 인터뷰

첫 번째 기본은 사람들에게 직접 물어보는 것이다. 인터뷰를 통해 그들의 생각, 의견, 동기, 행동을 이해할 수 있다. 인터뷰는 디자인 초기 단계뿐만 아니라 디자인의 콘셉트나 시중에 이미 나와있는 디자인에 대한 피드백을 묻기에도 용이하다. 인터뷰는 1:1이나 그룹 등 여러 형식이 있다.

2. 관찰

인터뷰에서 사용자는 자신이 생각하고 말한 것을 알려주지만 거기서 한 단계 나아가 숨은 인사이트를 파악하기 위해 관찰을 한다. 말만 듣는 것보다 훨씬 다양하고 깊은 인사이트를 얻을 수 있다. 말 그대로 사용자를

사람들에게 직접 물어보고 의견을 들을 수 있는 인터뷰

자연스러운 환경에서 하는 말과 행동을 통해 숨은 인사이트를 얻을 수 있는 관찰

자연스러운 환경에서 관찰하는 것이다. 그 제품이나 서비스와 관련된 콘텍스트에서 어떻게 행동하고, 말하고, 어떤 패턴을 보이는지 관찰한다.

3. 설문 조사
설문 조사는 질문지를 만들어 여러 사람의 의견을 수집하는 도구다. 많은 사람의 의견을 모아 정량적인 분석을 해야 할 때, 또 몇 가지 선택지 중 결정을 해야 할 때, 디자인을 평가해야 할 때 유용하다.

4. 콘텍스트 매핑
콘텍스트 매핑은 사람들의 참여를 통해 그들의 일상과 경험을 보다 깊이 이해할 수 있는 방법이다. 어떤 주제에 관련해 사람들이 일상에서 어떤 생각을 하고 행동을 하는지를 일기나 이미지 콜라주 등의 형식으로 기록하고 수집하도록 한 후 디자이너와 함께 소통하며 숨은 의도, 감정, 바람을 파악한다. 사람들이 일상을 보내며 자연스럽게 느낀 주관적인 이야기에서 인사이트를 도출하기에 더 깊은 공감을 할 수 있다.

질문지를 통해 여러 사람의 의견을 수집할 수 있는 설문 조사

참가자들이 일상에서 직접 기록하도록 만든 디자인 프로브(probe)의 예시

정의

발견 단계에서 수집한 정보를 토대로 해결할 문제를 정의하는 단계다. 〈잠재적 사용자와 사용 환경에 대한 정의〉와 〈문제와 요구 사항의 정의〉가 있다.

1. 페르소나

잠재적 사용자를 대표할 수 있는 가상의 인물이다. 발견 단계에서 알아낸 사용자의 행동, 가치관, 니즈를 종합해 페르소나에 녹여낸다. 나이, 성별, 이름, 가족 구성원, 직업과 같은 세부 정보부터 성격이나 행동 패턴, 삶의 동기와 같은 추상적인 요소로 표현한다. 페르소나를 이용하면 디자인 과정에서 잠재적 사용자와 더 깊게 공감하고 이들에게 가치 있는 디자인을 만들어 낼 수 있다.

2. 사용자 여정 지도

사용자 여정 지도는 사람들이 특정 시간, 장소에서 어떤 주제와 관련해 겪는 경험을 그린 지도다. 시간, 장소의 흐름에 따라 사용자가 어떤 행동을 하고 어떤 감정을 겪는지 파악하고 시각화할 수 있다.

3. 문제 정의

디자인을 잘하려면 문제 정의부터 잘해야 한다. 문제의 범위가 넓다면, 누구를 위해 어떤 문제를 해결할지, 어떤 제약 사항이 있는지 작은 부분으로 쪼개어 해결하고자 하는 범위를 정해야 한다. 그리고 이 문제가 왜 중요한지, 바람직한 상황은 어떤 것인지에 대해서도 고민해야 한다. 디자인 과정을 거치며 필요하다면 문제 정의도 수정할 수 있다.

4. 디자인 요구 사항

이 디자인이 성공적이기 위해서는 갖춰야 할 요구 사항이 있다. 디자인 요구 사항을 정의함으로써 디자이너는 목표와 기준을 명확히 할 수 있다. 예를 들어 제품 디자인의 요구 사항은 어떤 기능을 갖추어야 하는지, 어떤 환경에서 작동해야 하는지, 유지, 보수는 가능한지, 가격은 어느 정도 수준이어야 하는지, 수명은 어때야 하는지 등이 있다. 디자인 요구 사항은 함께 일하는 사람들의 소통을 쉽게 해주고, 여러 디자인 아이디어를 평가를 해야 할 때의 기준이 되기도 한다.

앞서 우간다에서 진행한 프로젝트에서 소개했던 지역보건의료인력의 페르소나

시각화된 사용자 여정 지도는 동료, 이해관계자와 소통도 용이하다.

개발 / 실행과 전달

개발 단계에서는 정의된 문제에서 출발해 여러 가능성을 탐색하며 디자인의 방향을 잡는다. 그리고 디자인을 구체화하는 과정에서 사용자의 피드백을 받으며 디자인의 완성도를 높여 간다. 그리고 설루션을 실행하고 최종 디자인을 사용자에게 전달한다.

1. 어떻게 하면 우리가 … 할 수 있을까? How might we...?

앞단계에서 정의된 문제를 질문 형식으로 표현해 아이디어를 내는 도구로 활용한다. 하나의 문제에도 사용자 그룹이나 단계에 따라 세부 질문을 만들 수 있다.

2. 브레인스토밍 / 브레인라이팅 / 브레인드로잉

브레인스토밍Brainstorming은 잘 알려진 대로 창의적인 해결책을 내기 위해 여럿이 자유롭게 아이디어를 제시하고 교류하는 방법이다. 브레인라이팅Brainwriting은 브레인스토밍과 같은 형식인데 말 대신 글로 쓰는 것이다. 각자 아이디어를 내서 종이에 쓰기 때문에 더 많은 아이디어를 모을 수 있다. 브레인드로잉Braindrawing은 그림으로 표현하는 것인데, 말로 표현하는 것보다 훨씬 구체적인 아이디어를 단시간에 낼 수 있다.

3. 프로토타이핑

프로토타이핑Prototyping은 아이디어를 시범적으로 구현하는 것으로 제품이나 서비스 모형을 만들어 사용자와 시험해 볼 수 있다. 이렇게 받은 피드백으로 신속히 수정하고 개선하면서 디자인을 발전시킬 수 있다. 프로토타입에는 여러 방식이 있는데, 초기 단계에는 종이에 그림을 그리거

나, 인터페이스에 들어갈 디자인의 뼈대만 있는 와이어프레임Wireframe으로 만들기도 한다. 실제와 비슷한 제품을 구현하기도 하고, 제품의 경험을 시연하기 위해 실제 작동되는 제품 없이 사람들과 역할 놀이를 하기도 한다.

4. 사용자 테스트

사용자 테스트는 제품, 서비스를 사용자가 실제로 사용할 때 생길 수 있는 문제점을 미리 발견하기 위해 시험해 보는 것을 말한다. 프로토타입을 활용해 테스트한다. 또, 실제 제품과 서비스의 사용성을 평가하고 개선이 필요한 점을 찾기에도 용이하다.

아이디어를 시연하기 위해 종이로 만든 프로토타입

나이지리아에서 카드와 설문 조사를 활용해 진행한 사용자 테스트

디자인의 다양한 접근 방식

극한 상황 속 디자인

다시금 앞서 소개한 사례를 돌이켜보면 전반적인 디자인 과정은 같은 맥락이었다. 그리고 그 안에서 여러 방법론과 디자인 도구를 상황에 맞추어 적절히 조합하고 변형하여 활용했다. 디자인에도 여러 관점과 접근 방식이 있는데, 무 자르듯 딱 떨어지게 이럴 땐 이것을 활용할 수 있는 규칙이 있는 것은 아니다. 하지만 아프리카와 같은 저자원, 저소득 지역을 대상으로 디자인 할 때에는 상대적으로 극한의 상황을 더 많이 접하게 된다. 예를 들면 이런 경우가 있다.

모바일 의료 서비스를 디자인하는데, 사용자가 문맹이라면?
스마트폰 기반의 서비스인데, 5인 가족에 휴대폰은 1개만 있다면?
사용자가 하루 천원의 소득밖에 없어 여윳돈이 없다면?
사용자가 하루에 쓸 수 있는 여유 시간이 30분밖에 없다면?
매일 최소 1번씩 충전을 해야 하는데, 전기가 언제 끊길지 모른다면?

이런 극한 상황은 우리 삶에 익숙지 않은 다양한 문제들이 얽혀 있는 경

우가 많다. 문맹인 사용자를 위해 의료 서비스를 디자인해야 한다면 어떻게 해야 할까? 사용자는 어떤 기기를 가지고 있고, 어떤 니즈로 이 서비스를 찾아올까? 문맹이라는 상황은 개선될 수 있는 문제일까, 아니면 제약 사항으로 남겨 두어야 할까? 사용자의 소득, 삶의 방식, 환경 등이 여러 모로 얽혀 있어 단순히 하나의 설루션을 내어놓기가 더욱 어렵다. 이런 문제에서 디자인이 만능 해결사가 될 수는 없다. 하지만 여러 접근 방식을 적절히 활용하면, 더욱 효과적으로 문제를 이해하고 해결할 수 있다.

제약 사항이 많은 상황을 위한 디자인은 어떻게 접근해야 할까?

인간 중심 디자인

앞서 더블 다이아몬드 모델을 소개하며 문제의 핵심을 파악하기 위해서 사람들과 그 주변 환경에 대한 깊은 이해가 필요함을 강조했다. 인간 중심 디자인 또한 같은 맥락이다. 그 중에서도 특히 인간의 필요와 요구에 중점을 두고, 그에 대한 깊은 이해에 출발점을 둔다. 사람들을 단순히 디자인의 '사용자'로 보는 것에서 더 나아가 사람들과 '함께' 하며 사람들이 원하는 바를 충족하고자 한다. 이를 위해서는 깊은 "공감"과 "성찰"로 사람들의 경험, 행동, 선호도 등을 심도 있게 파악해야 한다.

인간 중심 디자인에서는 실제 필요성, 사람들이 원하고 필요하는지 desirablity를 시작점이자 기본으로 디자인 과정을 바라본다. 그리고 실현 가능성feasibility과 지속성viability도 고려한다. 주어진 환경과 자원으로 충분히 실현 가능하고 장기적으로 설루션을 유지, 사용할 수 있도록 하는 것이다. 그 결과, 디자인 과정에 함께 하는 사람들과 연결 고리를 만들고, 이를 토대로 오랜 시간 지속 가능하고 긍정적인 영향력이 큰 설루션을 만들수 있다. 여기서 설루션은 제품이나 서비스뿐 아니라 환경, 조직

구성, 상호작용 방식 등 다양한 형태가 될 수 있다. 인간 중심 디자인과
활용 방법에 더 알고 싶다면 아래 자료가 도움이 될 것이다.

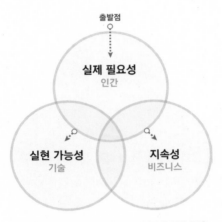

인간 중심 디자인 3요소 (출처 아이디오 인간중심디자인 툴킷)

참고하면 좋은 자료

- 디자인씽킹 가이드북: IDEO의 인간 중심 디자인 원발행처: IDEO.Org 발행처: (주)엠와이소셜컴퍼니 (2018)
- 아이디오IDEO 인간중심디자인 툴킷 (무료 다운로드 www.designkit.org)
- 호주 빅토리아 정부에서 운영 중인 온라인 인간중심 디자인 플레이북 (https://www.vic.gov.au/human-centred-design-playbook)
- 아큐멘 린 데이터 필드 가이드 (www.acumen.org/wp-content/uploads/2015/11/Lean-Data-Field-Guide.pdf)
- 아큐멘 아카데미에서 제공하는 무료 강의 (acumenacademy.org/course/design-kit-human-centered-design/)
- 도널드 노먼의 인간 중심 디자인, 도널드 노먼 저, 범어디자인연구소 번역, 유엑스 리뷰 (2019)

사용자 경험과 서비스 디자인

사용자 경험User Expereicne디자인은 제품 또는 서비스 사용자의 만족도를 최적화하기 위해 제품 디자인에서부터 인터페이스, 편의성, 사용성 등 사용자 경험 전체적인 요소를 고려하는 디자인 방법이다. 특히 디지털 제품에서 사용자 경험이라는 말을 많이 쓰고 있는데, 그뿐 아니라 사용자가 경험하는 모든 제품, 서비스에 적용된다. 인간 중심 디자인과 별개의 개념은 아니다. 여기서는 제품이나 서비스를 이용하는 사용자를 중심으로 그 상호 작용을 최적화한다. 그렇기에 사용자 '경험'을 디자인하는 것에 목표를 두고 감정, 심리, 인지, 행동 요소 등을 고려한다.

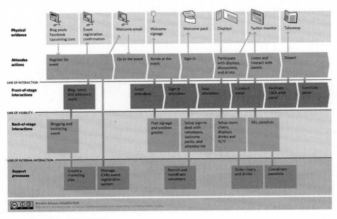

Service Blueprint for Seeing Tomorrow's Services Panel
find out more: http://upcoming.yahoo.com/event/1768041

서비스의 흐름을 나타낸 청사진

참고하면 좋은 자료

- 도널드 노먼의 사용자 중심 디자인, 도널드 노먼 저, 범어디자인연구소 번역, 유엑스리뷰 (2022)
- 지금 당장 실천하는 서비스 디자인 씽킹, 배성환 저, 골든래빗 (2022)
- 이것이 UX/UI 디자인이다, 조성봉 저, 위키북스 (2020)
- 서비스 디자인 바이블, 고객 중심의 혁신을 위한 서비스 디자인 띵킹, 조 히피 저, 김수미 번역, 유엑스리뷰 (2019)
- 인터랙션 디자인의 본질, About Face 4, 앨런 쿠퍼 외 3인 저, 최윤석, 고태호, 유지선 번역, 에이콘출판사 (2015)
- 닐슨 노먼 그룹에서 제공하는 사용자 경험 연구, 디자인 관련 자료 (www.nngroup.com/articles/)
- 인터랙션 디자인 재단에서 제공하는 자료 (www.interaction-design.org/literature)

시스템 사고를 적용하는 디자인

시스템 사고를 적용하는 디자인은 다양한 분야의 전문가들 간 협력을 통해 복잡한 문제나 시스템을 이해하고 정의하며 문제 해결을 하는 접근 방법이다. 우리 사회의 여러 문제들은 정의하기 어렵고 복잡한 시스템이 얽혀 있고, 어떻게 접근해야 할 지 막막한 경우가 많다. 이 경우 우선 전체 상황과 환경을 이해하고 어떤 요인이 어떻게 연결되어 있는 지 파악하는 것이 중요하다. 이를 토대로 설루션에 대한 아이디어를 내고 그 아이디어가 시스템 내에서 어떻게 작동할지, 어떤 영향을 줄 지 미리 예측하고 또 대비할 수 있다. 그러면서 기존 문제를 새로운 각도에서 접근해 보기도 하고, 다양한 전문가들과 협업하며 시행착오를 반복하는 과정을 통해 점진적으로 문제를 해결해 나갈 수 있다.

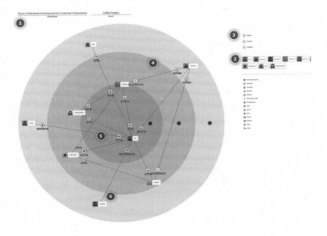

시스템 내 요소와 이해관계자를 시각화 한 지도 (출처 Smaply)

참고하면 좋은 자료

· ESG와 세상을 읽는 시스템 법칙, 도넬라 H. 메도즈 저, 김희주 번역, 세종 서적 (2022)
· 시스템 사고를 적용한 디자인에 대한 IDEO의 팟캐스트 (www.ideou.com/blogs/inspiration/how
 -to-think-in-systems-for-greater-impact)

이해관계자와 함께 디자인하는 코-디자인

앞서 이해관계자와 디자인의 대상이 될 사람들과의 협업이 얼마나 중요한지에 대해 여러번 강조했다. 코 디자인은 말 그대로 사람들과 함께 디자인을 하며 사람들의 요구와 취향을 반영해 디자인하는 방식이다.

사용자의 요구 사항을 파악한 후, 이를 반영해 제품 또는 서비스를 개발함으로써 사람들이 원하는 제품이나 서비스를 디자인할 수 있다. 또 실제 제품이나 서비스를 사용할 사람들의 목소리를 들으며 사용자 경험(UX)을 향상시키니 사용자의 만족도를 높일 수 있다. 또, 이런 과정을 통해 디자인에 필요한 시간과 자원을 더 효율적으로 쓸 수 있으니 디자인, 개발에 필요한 비용도 절감된다.

코-디자인은 여러 분야에서 널리 쓰이고 있으며 앞서 다룬 다른 디자인 방법론에서도 빠지지 않고 등장한다. 특히나 여러 복잡한 문제가 얽혀 있고 제약 사항이 많은 환경에서 사람들을 더 깊게 이해하고 현실에 적용 가능한 아이디어를 함께 찾아 낼 수 있는 좋은 도구다. 또 여러 이해

관계자와 함께 협업할 때도 유용하다. 여기서도 디자인을 잘 활용하면 다양한 배경과 목적을 가진 사람들이 함께 이해하고 의견을 맞출 수 있도록 촉진과 중재를 하는 '퍼실리테이터^{facilitator}'의 역할을 할 수 있다.

나이지리아 이바단 대학교에서 진행한 디자인 워크숍

참고하면 좋은 자료

- 프로그 디자인의 Collective Action 툴키트 (www.frog.co/designmind/collective-action-toolkit-empowering-communities)
- 포용력있는 디자인 연구소의 커뮤니티 코디자인 툴키트 (co-design.inclusivedesign.ca/)
- IDEO 디자인 키트 - 퍼실리테이터를 위한 가이드 (www.designkit.org/resources/7.html)
- 참여 디자인, 사용자와 디자이너가 함께 만드는 디자인, 헬렌 암스트롱, 즈베즈다나 스토이메로브이치 공저 / 최은아 번역, 비즈앤비즈 출판사 (2012)

행동 변화를 위한 디자인

행동 변화를 위한 디자인은 사람들의 행동을 변화시키거나 유도하기 위한 디자인이다. 예를 들어 디자인을 통해 사람들이 금연하거나 운동을 꾸준히 하도록 동기 부여 하고 변화를 촉구하는 것이다. 이렇게 사람들이 원하는 행동이나 개인이나 사회에 이로운 방향으로 습관이나 행동을 바꾸어 나가도록 유도한다.

아무리 본인이 원하는 바라고 해도 사람의 행동을 한순간에 바꾸는 것은 어렵다. 이를 위해서는 사람들의 동기와 행동 양상을 깊게 이해하는 것이 중요하다. 어떤 변화를 왜 원하는지, 그리고 변화를 하지 못하는 이유는 무엇인지 파악하고 대상의 상황, 문화, 선호도까지 고려해 그에 알맞은 설루션을 디자인한다.

행동 변화를 위한 행동 심리학이나 경제학의 몇 가지 원리를 소개하면 다음과 같다. 사람들이 특정 행동을 했을 때 적절한 피드백을 주어 변화를 유도한다거나, 긍정적인 보상을 주어 지속적으로 그 행동을 하게끔

강화하는 방법이 있다. 그 반대로 원하지 않는 행동에 부정적인 피드백을 주어 그 행동을 하지 않도록 하는 강화도 있다. 또, 복잡한 선택이나 과제를 단순화시켜 자신이 원하는 선택지를 더 쉽게 취할 수 있도록 하는 방법이 있다.

흥미로운 주제에 대해 투표하며 담배 꽁초를 전용 수거함에 버리도록 유도하는 디자인 (출처 Ballot Bin 홈페이지)

참고하면 좋은 자료

· 마음을 움직이는 디자인 원리 심리학과 행동 경제학을 적용한 행동 변화를 위한 UX 디자인 스티븐 웬델 저, 장현순 번역, 위키북스 출판 (2018)
· 사람에 대한 100가지 사실, 수잔 웨인쉔크 저, 이재명, 이예나 번역, 위키북스 출판 (2012)
· 브릿지애이블의 행동 변화를 위한 디자인 툴키트 (https://toolkit.bridgeable.com)
· 행동 변화 재단에서 제공하는 디자인 자료 (behaviourchange.net)
· People in Need 재단의 행동 변화 툴키트 (2017) (https://www.peopleinneed.net/behaviour-change-toolkit-2017-752pub)

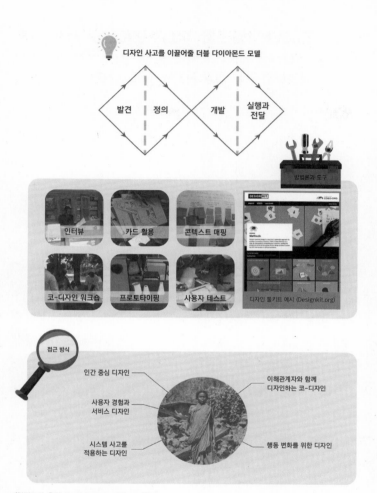

디자인 사고를 이끌어줄 더블 다이아몬드 모델

발견 | 정의 | 개발 | 실행과 전달

방법론과 도구

인터뷰 카드 활용 콘텍스트 매핑

코-디자인 워크숍 프로토타이핑 사용자 테스트

디자인 툴키트 예시 (Designkit.org)

접근 방식

인간 중심 디자인

사용자 경험과 서비스 디자인

시스템 사고를 적용하는 디자인

이해관계자와 함께 디자인하는 코-디자인

행동 변화를 위한 디자인

(일러스트 출처 studioimagen / Freepik)

디자인 방법론을 적용한 프로젝트 사례 소개

난민들의 정신 건강 지원을 위한 디자인

어느 날 갑자기 내가 살던 집, 가족과 친구들, 이웃, 소지품 모든 것을 버리고 떠나야 한다면 어떨까. 어디에 도착할지, 얼마나 오랜 시간이 걸릴지 모르지만, 생존을 위해 떠나야 한다. 여분의 옷가지, 신분증과 같은 서류, 내게 소중한 물건들도 챙길 여력이 없다. 지갑이나 휴대전화라도 챙겼다면 그나마 다행이다. 주변 사람들, 심지어 가족들과도 작별 인사를 할 시간도 없다. 다시 만날 기약도 없다. 어떤 앞날이 기다리고 있을지 전혀 모른 채 떠난다. 내가 지금까지 살아온 곳과 완전히 다른, 상상해 본 적도 없는 곳으로 가야 할 수도 있다. 그리고 어느 곳에 도착하더라도 그곳에서 환영받지 못할 수도 있다.

보통 사람이라면 생각만으로도 버거운 상황이다. 하지만 매년 수백만 명의 사람들에게는 어쩔 수 없이 받아들여야 하는 현실이다. 이들은 전쟁이나 박해, 빈곤, 자연재해 등 다양한 이유로 생존을 위해 도피하거나 강제로 이주당해 난민이 된다. 이런 과정에서 트라우마, 불안, 우울 등의 문제가 나타나기도 한다. 불확실성이 높고, 위험한 상황에 끊임없이 노출되는

이주 과정 또한 신체적, 정신적 건강에 악영향을 준다. 또, 주변에 가까운 사람 없이 새로운 환경에 적응해야 하는 상황도 스트레스의 원인이 된다.

아프리카 다음 행선지는 멕시코였다. 멕시코는 중앙아메리카 지역에서 북쪽으로 가는 이주, 난민, 밀입국이 많이 일어나는 경유지다. 유엔난민기구UNHCR에 따르면 2022년 말 기준 멕시코에는 30만 명이 넘는 이주민들이 국경을 넘어왔고 그중 10만 명가량이 난민으로 받아들여졌다[23]. 이 난민들은 멕시코나 미국에선 달갑지 않은 존재다. 경제적인 이유로 더 나은 삶을 찾아 소위 아메리칸드림을 좇는다는 오해도 많이 받는다. 하지만 통계를 살펴보면 중앙아메리카의 수많은 사람이 매일 안전과 생명의 위협을 받고 있다[24]. 이들은 마약이나 조직 폭력 범죄에 강제로 동원되거나 피해를 보기도 하며 범죄 집단에 소득을 빼앗긴다. 그러다 보니 삶과 죽음의 갈림길에서 어쩔 수 없이 이주를 결정한다. 멕시코를 향한 여정 자체도 목숨을 걸고 떠나야만 하는 위험한 길로 악명 높다. 그리고 그 끝에서는 꼭 성공하리라는 보장도 없다. 정식으로 난민 신

재난 상황에서 갈 곳을 잃은 난민의 여정

청을 하지 못하거나, 신청 후 난민으로 인정받는 데까지 몇 개월에서 몇 년이라는 시간을 대기하기도 한다.

난민 문제에는 정치적 분쟁이 얽혀 있다. 난민을 받아주어야 하는 나라의 사회적 및 경제적 비용을 고려하면 무작정 난민을 옹호할 수만은 없다. 그러나 이런 상황에 놓여 있는 난민들이 정신 건강 문제에 취약하다는 현실을 절대 무시할 수 없다. 이 프로젝트는 멕시코에 있는 "이동 중인 사람들people on the move"을 대상으로 했다. 이들은 아직 피난길에 있으며 아직 공식적인 난민 신청을 하지 못한 상태다. 의료 사각지대에 놓여 있는 이들에게 기본적인 정신 건강 지원을 할 방안을 찾아보았다.

멕시코 난민 보호소 벽에 그려진 지도

폭력의 위험에 노출되어 온 이주민들의 가슴 아픈 실상을 담은 벽화

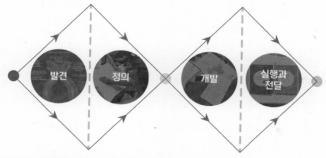

더블다이아몬드 모델을 활용해 디자인 과정을 차근차근 밟아 나갔다.

1. 발견

먼저, 멕시코 난민들의 상황과 난민들의 정신 건강 문제 이해, 치료 방법 등에 대해 폭넓게 문헌 조사를 진행했다. 멕시코에 위치한 난민보호소를 방문해 현장에서 활동하고 있는 전문가와 이주민들을 관찰하고 인터뷰했다.

2. 정의

현장에서 얻은 정보와 인사이트를 기반으로 이주민을 대표하는 페르소나와 그들의 여정을 이야기 형식으로 나타냈다. 이해관계자와 함께 핵심 문제를 정의하고, 기회가 될 수 있는 부분과 제약 사항을 토론해 보았다.

3. 개발

코-디자인 워크숍을 통해 본격적으로 아이디어를 내고, 현지에서 몇 가지 아이디어를 프로토타입을 만들어 사용자 테스트를 거쳤다. 그 결과, 심리적 안정감을 줄 수 있는 자가 치유 활동 카드를 최종 아이디어로 선택해 발전시켜 나갔다.

4. 실행과 전달

카드에 들어갈 자가 치유 활동을 심리 전문가와 함께 개발했다. 디자인을 마무리하기 전에 전문가의 평가를 받아 콘텐츠를 검증했다. 최종 결과물로 난민보호소와 비영리단체에 인쇄물과 온라인 콘텐츠를 전달했다.

난민들의 심리적 문제와 현재 처한 환경에 대한 정보가 제한적인 만큼 디자인 과정에서 현장을 찾아가 보고 듣는 경험이 매우 중요했다. 다행히도 멕시코에 위치한 난민 보호소의 도움으로 현장에서 발로 뛰는 심리 상담사와 난민들을 가까이서 관찰하고 생생한 이야기를 들을 수 있었다. 또, 해결 방안을 탐색할 때도 이들의 의견을 우선시해 현장의 필요에 맞으며 현실적인 결과물을 만들고자 했다.

난민보호소의 진료실

이주민들과 그림, 카드를 활용해 인터뷰

현장에서 얻은 정보를 녹여내 페르소나와 사용자 여정 지도를 만들다

문헌 조사와 이주민, 이해 관계자와의 인터뷰를 통해 얻은 정보를 바탕으로 페르소나Persona와 사용자 여정 지도Journey map를 만들었다. 이를 통해 이주민들이 어떤 사람이고, 어떤 삶을 살아왔는지, 앞으로 원하는 것은 무엇인지, 또 어떤 심리적 고통을 겪고 있는지를 나타내고자 했다. 또 사용자 여정 지도로 이주민들의 경험을 시각화하고 개선점과 기회를 발견하고자 했다. 그리고 해결 방안을 찾을 때도 이 페르소나와 사용자 여정 지도를 활용해 이주민들의 경험을 유추할 수 있었다.

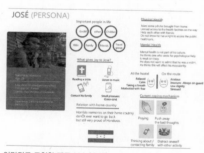

이미지로 표현한 페르소나 '호세'

스토리텔링 이미지 일부

코-디자인으로 함께 해결책을 찾아 디자인의 설득력을 높이다

비영리 단체에서 의료, 심리, 사회 복지 등 다양한 분야에 종사하는 이해관계자들과 함께 디자인 워크숍을 진행했다. 이들은 이 프로젝트의 목표와 의도를 누구보다 잘 이해하고 있으며 각자의 전문성이 다르기에 다양하면서도 의미 있는 관점을 도출하는 데 큰 도움이 되었다. 또, 현장에서 겪었던 문제와 제약 사항을 잘 알고 있기에, 이를 바탕으로 현실적인 디자인 아이디어를 끌어낼 수 있었다. 또, 이들의 목소리를 디자인에 반영시킴으로써 실행 단계에서도 이해관계자들이 더욱 적극적으로 참여하는 계기가 되었다.

사용자 경험의 전문가는 사용자, 이주민들에게 답을 묻다

워크숍에서 긍정적으로 검토된 아이디어를 간단히 구현해 2주간 난민보호소에서 시험해 보았다. 그림으로 아이디어를 그리거나 몇 가지 활동을 인쇄해 간단한 프로토타입을 만들었다. 참여한 이주민들은 지친 여정 중에도 새로운 활동을 배우고 해보는 것에 대해 긍정적이었다. 여러 활동 중에서도 시간과 노력이 들지 않을수록, 간단할수록 더 반응이 좋았다.

참여 디자인으로 설루션의 기회 방향을 찾을 수 있었다.

자가 치유 활동 카드를 인쇄해 이주민들에게 나눠주고 반응을 살폈다.

심리상담 전문가와 함께 자기 치유 카드 콘텐츠를 만들다

심리 상담 전문가는 전문 지식과 상담 경험을 바탕으로 완성도 있는 콘텐츠를 개발하는 데 중요한 역할을 했다. 협업을 통해 핵심 목표에 맞추어 효과적이면서도 시간 장소에 구애받지 않고 실천할 수 있는 활동을 구성할 수 있었다.

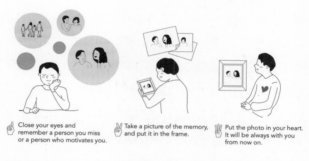

자가 치유 방법 예시: 내게 소중한 사람을 떠올리고 마음 속으로 사진을 찍어 간직한다.

프로젝트를 하면서 당장 오늘 밤 잘 곳을 마련하기에도 버겁고, 하루하루 생존하기가 우선인 사람들에게 정신 건강을 얘기하는 건 사치처럼 느껴진 적도 있었다. 이런 민감한 문제에 관련 전공자도 아닌 내가 섣불리 나서는 건 아닌지 회의감도 들었다. 그리고 이주민들이 현재 상황에서 벗어나지 않는 한 심리적 고통은 지속될 수밖에 없어 보였다. 그때 함께 일하던 심리 상담사와의 대화가 큰 도움이 되었다. 마음을 가볍게 먹으라며 자신은 매 상담에서 작은 목표부터 잡는다고 했다. 어차피 근본적인 문제의 해결이나 장기적인 치료는 불가능하다. 그러니 지금 이 사람이 겪고 있는 고통과 불안감을 조금이라도 낮출 수 있다면 그걸로 최선이라 생각한다는 것이었다. 디자인 과정에서도 마찬가지였다. 완전한 해결책이 아니더라도 현실적으로 구현할 수 있는 일이라면 시도해 보기로 했다. 그 결과, 많은 사람들과 협업하며 여러 방면의 작은 해결책들을 끌어냈고 시행착오를 거듭하며 구체화해 나갔다.

현장에서 활동하고 있는 팀과 활발히 협업하며 함께 브레인스토밍을 했다.

결과물, 난민 보호소에서 배포할 수 있는 자가 치유 카드

난민들의 교육 수준과 흥미도를 고려해 최대한 쉬운 언어와 시각적인 표현을 사용했고, 난민의 기본 권리와 도움을 받을 수 있는 단체 등의 유용한 정보도 함께 담았다. 자가 치유 활동은 언제 어디서나 실천할 수 있는 가볍고 쉬운 방법으로 소개했다. 완성된 결과물은 비영리단체를 통해 난민 보호소에서 배포해 긍정적 반응을 얻었다. 그리고 웹 콘텐츠로도 만들어 이주민들에게 메신저로 전달하기도 했다.

디자인 결과물로 개발한 자가 치유 카드

▶ 이 프로젝트는 2017년 3월부터 9월까지 델프트 공과 대학교에서 석사 졸업 연구로 진행했다. 얀 카렐 디엘Jan-Carel Diehl, 마리케 멜레스Marijke Melles, 아나 얀슨Anne Jansen의 지도를 받았다.

Chapter 3

적정기술 성공과
실패 사례

의미 있는 디자인

의미 있는 디자인이란

2018년에 처음 나이지리아를 방문했을 때의 일이다. 나는 공항에 도착하자마자 현지 돈으로 환전부터 했다. 나이지리아 화폐인 1나이라는 3원 정도이고 5, 10, 20나이라부터 지폐다. 10만 원을 환전하자 지폐 한 뭉치가 생겨 지갑에도 들어가지 않았다. 현금을 봉투로 들고 다니려니 잃어버릴까 싶어 불안했다. 현금은 급할 때 꺼내 쓰고, 웬만하면 신용 카드를 쓰려 했는데 카드기가 있는 곳이 별로 없었다. 밥 한 끼에 200나이라 정도라 나는 이내 많은 지폐를 가지고 다니는 데에 익숙해졌다. 또, 현금인출기 한도가 우리 돈으로 2만 원 정도라 현금인출기 단골손님이 되었다. 나만 그런 게 아니라 어딜 가나 현금이 필요해서 매일 현금인출기에 줄이 가득했다. 특히 시장 근처 현금인출기에 가면 사람들이 짜증난 얼굴로 긴 줄을 서있었다. 한 번 돈을 찾으러 가려면 이동 시간까지 여유롭게 기본 1-2시간 정도는 생각하고 가야 해 여간 불편한 게 아니었다.

시간이 흘러 2019년 말쯤 나이지리아에 다시 방문했다. 이번엔 환전을 애초에 더 많이 해서 두둑한 봉투를 들고 나왔다. 며칠 후 오랜만에 현지

현금을 써야 하는 나이지리아

시장에 방문했을 때 깜짝 놀랐다. 고작 1년 반 정도 사이에 휴대폰으로 결제하는 모바일 결제 서비스가 상용화되어 있었다. 시장 구석구석까지 모바일 송금 서비스 회사의 로고가 눈에 띄었다. 오 페이^{O-Pay}는 스타트업에서 출시한 모바일 송금 서비스로[25], 나이지리아에서는 2017년 서비스를 시작했다고 한다. 스마트폰이 아닌 휴대폰도 지원하며 작은 단위로 몇 백 원까지 실시간으로 송금이 가능하기에 시장 구멍가게에서 작은 물건 하나를 사도 사용 가능하다. 우리나라에서 체크카드, 신용카드를 쓰듯이 편리하게 쓰는데 별도의 리더기도 필요 없어 현지 사정에 적합해 보였다. 시장에서 보따리 장사를 하는 나이 든 할머니까지도 디지털 뱅킹을 익숙하게 하는 광경이 생소했다. 오히려 독일이나 프랑스에 갔을 때 최근까지도 카드를 받는 곳이 별로 없어 매우 불편했던 기억이 있다.

사실 이런 모바일 금융의 선두주자는 케냐의 엠페사^{M-pesa}라는 서비스다[26]. 페사^{Pesa}는 스와힐리어로 돈이라는 뜻이니 말 그대로 모바일 돈이다. 보다폰^{Vodafone}의 사파리콤^{Safaricom}에서 이미 2007년 출시한 이래

케냐에서 폭발적인 반응을 얻었다. 15년이 지난 지금은 케냐 인구의 절반이 사용하고 있다고 한다. 현재는 10개 국가에서 거의 3천만 명이 넘는 사용자를 보유하고 있다. 엠페사가 성공할 수 있었던 요인은 은행에 아예 접근할 수 없던 사람들에게 기본적인 금융 서비스를 제공해 주었기 때문이다. 심카드를 보유한 성인이면 엠페사에 가입해 현금을 주고받을 수 있고, 결제, 저축, 대출 등의 금융 서비스도 제공한다. 이렇듯 저자원 국가라고 해서 신기술을 받아들이고 활용하기 어려운 것이 아니다. 현지 니즈와 꼭 맞는 기술의 편리함은 사람들이 알아서 적극적으로 변화를 받아들이게끔 한다.

그리고 지속 가능한 제품이나 서비스의 수익 구조를 확보하는 것 또한 매우 중요함을 알 수 있다. 아프리카와 같은 저소득 국가를 타깃으로 한다고 하면 무조건적으로 기부하고 나눠주는 것이 좋다는 인식이 있다. 봉사나 사회공헌 활동의 일환으로 생각하기 쉽다. 하지만 만 원짜리 물건을 한 개 팔아 천 원을 남기는 것과 백 원짜리 물건으로 십 원을 남기며 백 개를 파는 것은 같은 이익이 남는다. 엠페사, 오 페이와 같이 거래

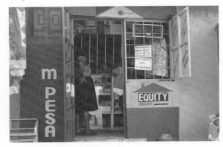

M-Pesa(출처 Fiona Graham)

수수료를 받는 기업인 경우, 더 많은 소비자들이 자주 사용하게끔 노력해 더 많은 수익을 올릴 수 있다. 그리고 그렇게 창출한 수익으로 또 새로운 제품, 서비스의 개발과 마케팅에 투자하여, 그 결과 소비자도 더욱 가치 있는 상품을 구매할 수 있는 선순환을 이룰 수 있다.

앞서 디자인 접근 방식에서 살펴본 것처럼 효과적이고 지속 가능한 디자인을 하기 위해서는 문제에 대한 깊은 이해와 지속성 있는 솔루션이 중요하다. 그 중 **인간 중심 디자인에서 소개했던 실제 필요성, 실현 가능성, 지속성의 3요소를 기억하자.** 사람들이 바라는 것을 이해하고 기술적으로 구현 가능한 범위 내에서 지속적인 수익 구조를 모두 고려할 때 의미 있는 디자인을 세상에 내놓을 수 있다. 이 장에서는 이 세 가지 요소를 좀 더 심도 있게 살펴보며 적정기술의 성공, 실패 사례를 살펴볼 것이다.

가치를 찾는 과정

사람들이 원하는 것과
그들의 삶을 이해하는 데서 출발해야 한다

나이지리아 등 섭사하란 아프리카 지역을 대상으로 말라리아 진단 기구를 만들 때의 일이다. 의료 접근성이 떨어지는 곳을 타깃으로 했기에 아예 그 지역에서 구하기 쉬운 재료들로 제품을 만들면 어떨까 구상했다. 그러면 공산품의 유통에 기댈 필요가 없고 고장이 나더라도 수리하기 쉬울 테니 말이다. 학생들이 작업실에서 뚝딱뚝딱 만든 프로토타입은 군더더기 없이 기능에 충실했다. 이게 바로 검소한 혁신Frugal innovation이라는 생각에 더욱 뿌듯했던 것 같다.

그렇게 사용자 테스트를 하러 방문한 나이지리아에서 나는 팀에게 실망스러운 소식을 전해야 했다. 예상과 달리 사람들 반응이 매우 좋지 않았다. 아이들 장난감 같다는 말도 있었고, 대충 만든 것처럼 보여 그 성능이 의심된다는 피드백을 받았다. 사람들은 당장 돈이 부족하다고 해서 품질이 떨어지는 물건을 사는 것보다, 자신들에게 익숙하며 신뢰할 수 있는 제품을 사용하고 싶어했다. 실제 디자인을 사용할 사람들의 생각은

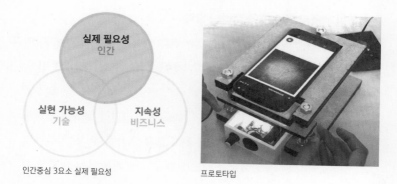

인간중심 3요소 실제 필요성　　　　　　　　프로토타입

내 생각과 완전히 다를 수 있음을 절실히 느꼈다. 지레짐작하지 않고, 사람들이 원하는 것을 이해하고 그들의 삶을 들여다볼 때 비로소 의미와 가치를 찾아낼 수 있다.

사람들이 원하지 않는 것을 쥐어준 결과

더 유명한 사례로는 플레이 펌프playpump[27]가 있다. 우리나라 놀이터에서도 흔히 보이는 회전 뺑뺑이 형태다. 여럿이 모여 플레이 펌프를 돌리면 그 동력으로 물을 퍼올리고 저장해둔다. 마땅한 놀이 기구를 찾기 힘들고 물이 부족한 곳이 아프리카이니, 마을마다 하나씩 플레이 펌프를 보급하면 아이들은 언제든 뺑뺑이를 타고 물을 퍼올릴 수 있다. 그야말로 일석이조가 아닌가. 아이들은 재밌게 놀고, 어른들은 물을 퍼가고 아름다운 이야기다. 남아프리카 공화국에서 시작된 이 사업은 만델라 대통령의 관심을 계기로 전 세계 언론에서 큰 조명을 받게 된다. 그리고 대대적인 기부와 지원을 받았다.

하지만 물이 부족한 마을 여러 곳에 설치된 플레이 펌프는 현지 사람들에게 철저히 외면당하고 말았다. 플레이 펌프는 아이들이 쉽게 가지고 놀 수 있는 기구가 아니었다. 물을 퍼내려면 그저 뛰고 타고 노는 것으론 부족했고, 하루에 몇 시간씩 노동이 필요했다. 또 플레이 펌프가 설치될

플레이 펌프 (출처 플레이 펌프 홈페이지)

마을과 사전 협의를 거치지 않아 사람들은 갑자기 수동 펌프에서 플레이펌프로 바뀌어 당황하기도 했다. 이렇듯 사람들이 바라는 바를 이해하지 않고 개발, 보급된 플레이 펌프는 정작 실제 사용자들에게 환영받지 못했다.

물론 실패에는 다른 이유들도 얽혀 있다. 펌프로 물을 퍼 올리려면 지하수가 어느정도 확보가 되어야 하는데, 그런 조건을 만족하는 곳을 찾기 어려웠던 점, 또 기존 수동 펌프에 비해 제작과 유지 비용이 높았기에 비용 대비 효율적인 제품이 아니었던 점 등 다른 제약 사항도 많았다. 결국 2011년 프로젝트가 중단되기에 이른다.

단순함이 불러온 혁신

반면, 간단한 원리지만 사람들의 니즈를 정확히 파고들어 남아프리카공화국, 우간다, 가나, 르완다 등 지역에서 큰 환영을 받은 제품이 있다. 바로 원더백Wonderbag[28]이라는 슬로우 쿠커slow cooker다. 원더백은 남아프리카공화국에서 잦은 정전으로 당장 끼니를 해결하기에 어려운 가정들을 위해 2008년 탄생했다. 10-15분 가스레인지나 불 위에 요리를 하고 난 후, 조리 도구에 담긴 채로 빈백처럼 생긴 두툼한 가방 안에 음식을 넣는 것이다. 재활용 천과 쿠션은 단열재 역할을 톡톡히 해 그 안에 담긴 음식이 몇 시간 더 조리되고 따뜻하게 유지해 주었다.

원더백은 잦은 정전에 대비하는 것뿐만 아니라 요리할 때 드는 전기나 연료를 70퍼센트 가량 아낄 수 있게 해주었다. 땔감을 더 때고, 요리를 계속하지 않아도 슬로우 쿠커에 넣어두기만 하면 되니 말이다. 저개발, 저자원 커뮤니티에서 주로 여자들이 가족 전체를 위한 식사를 매일같이 몇 시간씩 준비하고 있다. 그렇기에 원더백을 활용하면서 여성들의 시간과 육체적 노동의 부담도 많이 덜어주는 효과도 있었다. 그리고 여성들

슬로우 쿠커 (출처 원더백 홈페이지)

은 그렇게 아낀 시간을 자신이나 가정을 위해 투자할 수 있으니 눈에 보이지 않는 기회비용도 크다.

이렇듯 원더백은 이 제품을 사용할 사람들과 환경에 대한 니즈를 깊게 파고 들었다. 주 사용자인 여성들에게 큰 환영을 받으며 아프리카를 비롯한 여러 지역에서 많은 사람들의 삶을 개선할 수 있었다.

슬로우 쿠커를 사용하는 모습 (출처 원더백 홈페이지)

실현 가능성, 아이디어를 세상에 내놓는 힘

인간 중심 디자인에서 짚고 넘어갔듯 아무리 좋은 아이디어여도 실현할 수 없다면 그야말로 무용지물이다. 아이디어를 구체화시키고 실제로 구현할 수 있어야 설루션이 세상에 나올 수 있다. 그 과정에서 기술의 역할이 크다. 기존에 있는 기술을 활용해 우리 삶의 다양한 문제를 개선하기도 하고, 새로운 기술의 발전으로 기존 패러다임에서 벗어난 혁신이 이루어지기도 한다. 예를 들어 인터넷과 (보급형)스마트폰으로 우리 삶은 많이 편해졌다. 그런데 고자원 국가보다 저 자원국가에서 그 편리해진 정도의 크기가 더 컸다. 기존에 저자원 국가에서 컴퓨터와 인터넷 망을 구비하지 못했던 사람들도 스마트폰으로 인터넷에 접속할 수 있게 되었으니 정보 접근성이 훨씬 개선된 것이다.

나이지리아 지역의 헬스케어 관련 리서치를 하며 접하게 된 페이스북 그룹이 있었다. 나이지리아 지역 여성들이 만든 Q&A 그룹이었다. 이 커뮤니티에서 여성들은 생리나 임신, 출산 등에 관련된 질문을 올리고 정보를 주고받는다. 기존에 이런 정보는 보통 오프라인에서만 존재하며 입에

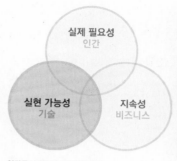

실제 필요성
인간

실현 가능성
기술

지속성
비즈니스

인간중심 3요소 실현 가능성

인터넷 카페

서 입으로 잘못된 정보를 전해오기도 했다. 그리고 문화적으로 여성의 신체 현상이나 성에 관련된 내용에 대해 얘기하는 것이 금기시되어 제대로 주변에 물어볼 수도 없는 경우도 비일비재하다. 그렇기에 몸에 이상이 생겨도 제때 치료를 받지 못하거나, 확실하지 않은 정보로 민간요법을 적용하다가 더 큰 일을 치르기도 한다. 이 커뮤니티에서는 일부 전문가가 사람들의 질문에 올바른 정보를 제공해 주고 개인적 상담도 제공하고 있었다. 물론 모두 정확한 정보만 있다고 가정하기 어렵고, 온라인 상담의 효과 또한 제한적이지만 그래도 정보를 얻을 수 있는 곳과 익명성에 기대어 자신의 고민을 털어놓을 수 있는 돌파구를 제공하는 데에도 큰 의미가 있다. 이렇듯, 인터넷, 전자기기라는 판이 깔리자 사람들은 자신이 필요한 정보를 얻기 위해 자발적으로 해결책을 만들 수 있었다.

기술, 해결책을 구현하는 강력한 도구

디자인 과정에서 기술은 앞서 이해한 사람들의 필요와 환경에 맞추어 해결책을 구현하기 위한 아주 강력한 도구다. 이를 위해 아예 새로운 기술을 개발할 수도 있고, 기존 기술을 개선하거나 새로운 분야에 활용할 수도 있다.

임브레이스Embrace라는 미숙아 인큐베이터는 기존 기술로 혁신을 이루어낸 예다[29]. 미국 스탠포드 대학교 학생들이 시작한 프로젝트로 침낭 같은 디자인에 상변화물질이 들어있는 주머니를 달아 적정 온도를 유지하도록 했다. 그리고 이 주머니를 한 번씩 끓는 물에 담구어 넣어주면 4시간 정도 유지가 되었다. 인도, 네팔의 미숙아들이 대부분 도시에서 멀리 떨어진 곳에서 태어나 도시의 병원까지 오지 못하는 것을 보고 각 마을까지도 쉽게 운반 가능하고 사용 가능한 인큐베이터를 고안한 것이다. 기존의 인큐베이터가 2천만 원이 넘는 것에 비해, 임브레이스는 3만원 정도로 가격도 저렴하다. 기존의 인큐베이터와 같은 수준의 성능을 기대할 수는 없지만, 여러 제약 사항을 이겨낼 수 있도록 로테크Low tech로 혁신을 이루어낸 예다.

임브레이스 인큐베이터 (출처 임브레이스 홈페이지)

새로운 기술의 발달로 기존의 문제 해결을 한 사례도 있다. 드론Drone은 어느덧 우리 일상에서도 쉽게 볼 수 있는 존재가 되었다. 무인 항공기로 사람이 직접 타지 않고 조종할 수 있는 비행체다. 군사용으로 쓰이던 드론이 근 10년 사이에 상업용으로도 많이 쓰이고 있다. 그 중에서도 네덜란드 기반의 드론 기업인 아비Avy에서는 드론으로 아프리카의 오지나 재난 지역에 의료 물품을 제공하는 서비스를 하고 있다. 이런 지역에 드론이 특히 더 유용한 이유는 도로나 이착륙장 같은 인프라가 갖춰지지 않은 곳에서도 가능하고, 교통 사정에 구애 받지 않기에 더 빠르게 필요한 물품을 조달할 수 있다는 점이다. 또, 이 서비스를 제공하기 위해 현지 인력을 고용해 훈련시키며 일자리 창출에도 기여한다. 이처럼 기존 문제에 신기술을 적극적으로 차용하며 새로운 서비스를 만들 수 있었다.

아비에서 운영하고 있는 드론 응급 약 배달 서비스 (출처 아비 홈페이지)

아무리 좋은 아이디어라도 실현 불가능하다면 무용지물

하지만 아무리 좋은 아이디어라도 기술적으로 구현이 되지 않는다면 무용지물이다. 실제 사람들의 삶에 변화를 불러올, 현실에서 가치가 있는 혁신을 이루어내기 위해서는 기술의 구현 가능성 또한 고려해야 한다.

드론을 활용하고자 한 다른 사례가 있다. 페이스북Facebook에서는 2014년 아퀼라Aquila라는 프로젝트를 시작했다[30]. 태양열 발전으로 작동되는 드론을 아프리카 등 오지의 곳곳에 띄어 전 세계에 인터넷 연결을 하겠다는 야심찬 포부였다. 이 프로젝트로 페이스북 사용자만 더 늘리려는 것은 아니냐는 비판도 있었지만, 어쨌든 전 세계의 정보 접근성을 높이고자 하는 공공의 목적이었다. 하지만 당시의 드론 기술의 한계로 구현하지 못했고 결국 2018년에 이 프로젝트를 접고 말았다. 또, 인터넷 접근성을 높이기 위해 인프라를 개선할 다른 방안에 비해 특별히 더 적은 비용이 드는 것도 아니었다. 구글Google에서도 비슷한 맥락의 룬 프로젝트Loon project를 2011년 시작했다가 2021년에 중지했다[31]. 목표도 뚜렷

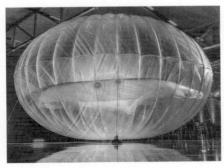

구글 룬 프로젝트

하고 좋은 아이디어였지만 기술적으로 구현할 수 없어 좋은 결과를 낼
수 없었다.

물론, 기술 발전과 혁신을 위해서 계속해서 새로운 시도를 하는 것은 매
우 중요하다. 새로운 기술로 기존에 생각치 못한 새로운 패러다임이 생
기는 혁신의 사례도 많다. 여기서는 문제를 해결하기 위해 여러 기회를
탐색하는 과정에서 실현 가능성이 얼마나 중요한지에만 초점을 맞추어
살펴 보았다.

지속성을 위해서는
상업적인 가치도 중요하다

다국적 기업 유니레버Unilever에는 샴푸, 비누, 화장품, 세탁용 세제 등등 제품군이 많다. 지금은 영국 기업이지만 이전에 네덜란드도 지분이 있던 터라 그런지, 네덜란드에서 슈퍼마켓을 가면 유니레버 제품이 없는 곳이 없다. 이런 유니레버의 비누, 샴푸 제품은 아프리카 국가에서도 골목마다 자리 잡고 있다. 그런데 형태가 조금 다르다. 마치 화장품 가게에서 주는 샘플 크기로 작게 포장되어 있다. 이런 제품은 한꺼번에 일주일 치, 한 달 치로 한 병을 구입하기에 경제적 부담이 큰 소비자들을 노린 것이다.

이렇듯 아프리카를 비롯한 저소득층 소비자를 대상으로 한다고 수익창출을 할 수 없는 것은 아니다. (물론, 이런 소량 포장 제품은 재활용, 재사용이 어렵고 엄청난 양의 플라스틱 쓰레기를 만들어 내기에 유니레버에서도 바람직한 방향을 찾고 있다[32].) 제품을 생산, 유통하는 데 드는 비용이 적합한지, 그래서 소비자들이 구매할 수 있는 가격으로 판매할 수 있는지, 그 결과 이윤을 남길 수 있는 구조인지를 따져보는 것이 매우 중요하다. 사람들이 그 가치를 인정하고 구매해 시장에서 살아 남을 수

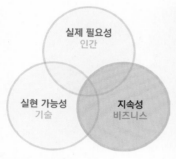

실제 필요성
인간

실현 가능성
기술

지속성
비즈니스

인간중심 3요소 지속성

유니레버 소량 패키지 제품 (출처 유니레버 회사 홈페이지)

있을 때, 그 해결책은 오랜 시간 지속되며 더 큰 영향력을 불러올 수 있다.

엠 코파M-KOPA 태양열 발전 시스템의 할부 사업 모델이 좋은 사례다[33]. 섭사하란 아프리카의 3분의 2가 넘는 인구가 전력망에 연결되지 않은 곳에 살고 있다. 전기 공급이 제한되어 있으니, 태양열 발전처럼 독자적으로 전기를 생산해 쓸 수 있는 방법이 유용하다. 하지만 이런 지역에 살고 있는 사람들의 수입이 적고, 하루 2달러 정도를 지출하는 것을 고려할 때 이런 장비를 전부 갖추기에는 경제적 부담이 크다. 엠 코파에서는 소비자들이 할부로 태양열 발전기, 배터리, 휴대폰 충전기, 스마트 심을 모두 사용할 수 있게 하고 있다. 초기 비용 35달러에 매일 0.5달러를 내는데 이는 소비자들이 충분히 지불할 수 있는 가격이라고 한다. 그리고 시스템 비용을 전부 지불하면 결국 내 것이 되는 것이라 사람들은 주인의식을 갖고 시스템을 잘 보살핀다. 당장의 목돈을 투자할 수 없는 사람들도 전기, 인터넷, 휴대폰에 접근할 수 있게 되니 그 가치가 말할 것도 없다. 그리고 엠 코파 측에서도 이런 가격 모델로 잠재적 소비자의 범

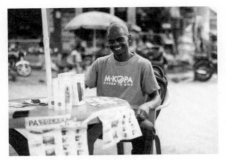

엠 코파 (출처 엠 코파 회사 홈페이지)

위를 어마어마하게 넓힐 수 있었다. 케냐, 우간다를 비롯한 아프리카 국가에서 2백만 명이 넘는 사용자를 확보하고 스마트폰, 보험, 금융업까지 사업을 확장하고 있으니 말이다.

또 다른 사례는 나이지리아의 폐기물 재활용 사업 위싸이클러스Wecyclers다[34]. 아프리카 전 지역에서 쓰레기 처리는 심각한 문제다. 매일 나오는 엄청난 양의 쓰레기를 정부에서 제대로 관리하지 못한다. 사람들은 재활용에 참여해도 아무런 이득이 없기에 그저 쓰레기를 버리고 만다. 나이지리아 라고스에서 시작한 이 사업 아이디어는 간단하다. 사람들을 고용해 동네마다 돌아다니며 재활용 가능한 플라스틱 병, 종이, 유리 등을 모아 온다. 참여하는 집에는 식료품을 살 수 있는 쿠폰이나 현금을 준다. 그리고 모아온 쓰레기를 분류해 가치가 있는 것들을 판매한다. 그렇게 팔려간 쓰레기는 재생지, 재활용 플라스틱 매트리스 충전재로 탄생한다. 벌써 2만 가구가 넘게 참여하고 있는데, 길가와 집집마다 쌓아두던 쓰레기 양이 줄어든 것은 물론이고 사람들의 인식도 바뀌었다고 한다. 단순

히 쓰레기 처리를 해야 한다, 재활용을 해야 한다고 주장하는 것이 아니라 사람들에게 인센티브를 안겨주니 사람들이 알아서 참여하고 지속적으로 유지가 되었다. 이 사업의 가치는 여기서 끝나지 않았다. 이런 수익 구조가 확보되니 백 명이 넘는 직원을 고용할 수 있었고, 이들은 최저임금을 훌쩍 넘는 수입을 가져간다고 한다. 그러니 직원들은 안정적인 수입원으로 재활용품을 모아오고, 각 가정에서는 적극적으로 참여하고, 환경 보존에도 기여를 하는 선순환이 계속해서 이루어지고 있는 것이다.

위싸이클러스 (출처 위싸이클러스 회사 홈페이지)

Chapter 4

지속 가능한 발전, 그리고
지속 가능한 미래를 위하여

모두가 행복한 세상을 위한 노력

"우리 조상들은 인류를 위해 위대한 업적을 쌓아왔다.
다음 세대를 위해 우리는 무엇을 할 것인가?"

"Our ancestors did great work for humanity. What will we do for the next generations?"

-라일라 기프티 아키타, Smart Youth Volunteers Foundation 설립자/ 작가

지속 가능성은 자원 고갈, 환경 파괴와 같은 환경 문제에만 적용되는 개념이 아니다. 앞서 살펴본 빈곤과 질병을 포함해 현대 사회가 직면하고 있는 인구 고령화, 사회 불평등과 같은 사회, 경제, 정치 등 여러 분야의 문제 해결에 필수 개념이다. 환경에 주는 부정적인 영향을 최소화하면서 장기적인 시각에서의 문제 해결까지 생각하는 것, 지속 가능성은 이미 우리 사회 여러 곳에서 존재감이 부각되고 있다.

지속 가능한 발전을 추구하고 지속 가능한 미래를 준비하는 것은 아프리카와 같은 특정 지역에만 국한되지 않는다. 지역, 국가를 막론하고 우리 삶을 영위하는 이 지구 위, 그리고 그 안에 우리 삶을 구성하는 모든

것들을 포괄한다. 우리 다음 세대에게 물려줄 삶의 터전을 소중하게 대하며 누구나 건강하고 행복한 삶을 누릴 수 있는 세상을 가꾸어가는 노력이 바로 지속 가능한 미래다.

인류에게 주어진 큰 숙제, 지속 가능한 미래를 위해 디자인이 할 수 있는 역할은 무궁무진하다. 디자인 홀로는 아니다. 앞서 살펴본 사례에서처럼 다른 분야와 융합하고 확장하면서다. 디자인을 활용해 환경, 경제, 사회, 문화 등 다양한 영역에서 핵심 문제를 찾고, 더 바람직하고 의미 있는 방향의 해결책을 찾아갈 수 있다. 또 디자이너뿐만 아니라 다른 이해관계자와의 긴밀한 협력을 이끌어 나간다. 사업가, 생산자, 소비자, 교육자, 행정 전문가, 시민 등 다양한 사람들의 참여를 유도하고 그들의 입장을 대변할 수 있는 장을 만들 수 있다. 이런 과정을 통해 포용력 있고 공정한 사회에 한 발짝 더 다가갈 수 있다.

이번 장에서는 지속 가능한 발전에 디자인으로 접근하고 있는 여러 분야를 소개할 것이다. 앞서 여러 사례를 통해 살펴봤듯이 우리 사회가 직면한 과제들은 어느 하나의 분야로 딱 떨어지지 않는다. 한 가지 문제도 여러 갈래가 얽혀 있고, 문제 해결을 위해 여러 분야의 융합이 중요하기 때문이다. 여기서는 우선 대표적인 관점 몇 가지를 살펴볼 것이다.

지속 가능한 디자인의 여러 분야

환경의 지속 가능성을 고려하는 디자인

디자인은 세상에 나와 우리 사회와 환경에 끊임없이 영향력을 끼치고 있다. 어떤 제품이나 서비스가 아무런 영향을 주지 않는 것은 불가능한 일이다. 우리가 먹는 음식, 입는 옷, 매일 사용하는 많은 제품들은 지구 상의 자원을 소재로 에너지를 쓰며 생산되며 유통된다. 또 어떤 제품을 유지하고 관리하고 사용하는 데에도 지속적으로 에너지와 부가적인 자원이 쓰인다. 온라인 서비스와 같은 무형의 제품이나 서비스도 인터넷 통신망, 전기, 서비스 제공자의 자원이 사용되는 것은 마찬가지다.

디자인을 할 때 환경의 지속 가능성을 고려한다는 것은 제품의 생산, 소비, 폐기 전 과정에서 환경에 미치는 영향을 줄이고자 함이다. 이를테면 수단과 방법을 가리지 않고 생산 비용은 최대한 낮추고 이윤만 내려는 기존의 방식에서 벗어나야 한다. 그리고 장기적으로 보았을 때 환경에 대한 영향은 최소화하거나 긍정적인 효과와 상쇄시킬 수 있는 방향을 우선적으로 고려하고 환경, 사회, 경제적으로 지속 가능한 성장을 추구한다.

여기에는 여러 접근 방식이 있다. 먼저, 기존의 방식에서 자원을 보다 효율적으로 이용하거나 재활용할 수 있게 한다. 이런 시도는 이미 우리 생활 곳곳에 녹아 있다. 새상품은 아니지만 아직 쓸만한 물건을 사고 팔아 물건의 수명을 연장하기도 하고, 비닐 봉투 대신 장바구니를 이용해 비닐 쓰레기를 줄인다. 또 다른 방법은 친환경 재료와 에너지를 사용하는 것이다. 최대한 환경에 끼치는 영향이 적은 소재를 개발하고 활용하고, 재생에너지를 우선적으로 고려한다. 세 번째, 더 넓은 범위에서의 생태계에 끼치는 영향도 고려한다. 자연의 생태계를 존중하고 생물 다양성을 보존할 수 있도록 노력한다.

참고하면 좋은 자료

- 요람에서 요람으로, 윌리엄 맥도너, 미하엘 브라운가르트 저, 김은령 번역, 에코리브르 (2003)
- 데이비드 B. 버먼 디자이너를 위한 디자인 혁명, 데이비드 B 버먼 저, 이민아 번역, 시그마북스 (2010)
- UN 환경 프로그램에서 펴낸 지속 가능성을 위한 디자인 접근 방법 보고서 (https://www.unep.org/resources/report/design-sustainability-step-step-approach)

택배 포장지부터 유통까지 지속 가능성을 고려한다!

다국적 대기업 아마존은 전 세계 곳곳에 엄청난 양의 택배를 배송하고 있다. 택배 포장에 드는 포장지부터 배달에 소모되는 에너지, 그리고 배달 후 버려지는 포장지 쓰레기까지 환경에 주는 부담도 어마어마하다. 그렇기에 아마존에서도 지속 가능성을 위한 시도를 해오고 있다[35]. 포장재로 가볍고 재활용 가능한 종이 소재를 사용하고, 플라스틱도 재활용이 가능한 소재만 사용하고 있다고 한다. 또, 꼭 필요하지 않은 경우에 들어가는 포장지, 충전재도 과감히 줄여 전반적인 포장 과정과 무게를 30% 이상 줄였다고 한다. 부피와 무게가 줄어드니 더 효율적으로 택배를 유통할 수 있어 에너지도 절감된다. 2018년부터는 포장 형태와 묶음 배송을 최적화하기 위해 알고리즘을 활용하고 있다고 한다. 부피가 작으면 상자 대신 봉투 형태로 포장하는 식이다. 이런 시도로 연간 6만 톤의 종이를 절감할 수 있었다고 한다. 여전히 어마어마한 택배가 오가지만 이런 노력들로 지속 가능성을 고려하고 있다.

자전거로 배달되는 택배

내가 살고 있는 네덜란드에서는 자전거로 우편과 택배를 배달하는 업체가 여러 군데 있다. 네덜란드에서는 그렇게 생소한 풍경은 아니다. 일찌감치 우체국 배달원들이 자전거를 타고 다니는 모습이 흔히 보이기 때문이다. 최근에는 다른 택배사에서도 탄소 발자국이 0인 배달 방식으로 홍보하며 자전거 배달을 하고 있다. 온라인으로 주문을 할 때 택배사를 선택할 수 있는데 자전거로 배송을 신청하면 예상 도착 시간이 며칠 더 걸리기도 한다. 온라인 플랫폼에서도 다른 택배 서비스와 탄소 발자국을 비교할 수 있게 해두어 급한 물건이 아니라면 자전거 택배를 선택하도록

유도하고 있다. 물론 네덜란드는 자전거 천국이라 불릴 만큼 자전거를 많이 타고 인프라도 잘 갖춰져 있기에 가능한 일이긴 하다. 네덜란드 시내의 좁은 골목길은 차로 진입하기도 어렵고 주정차가 번거로워 배달원 입장에서도 차보다 자전거가 훨씬 편하기도 하다. 이렇게 이미 있는 인프라를 적극적으로 활용해 택배의 탄소 발자국까지 낮추고 자전거 배달의 일자리도 창출하니 그야말로 일석이조다.

효율적인 택배 포장을 하고 있는 아마존

자전거 택배 배달

친환경 소재로 지속 가능한 패션 시장을 선구하는 설티코

패션 시장의 유행은 계속 변하고, 대량 생산된 의류는 싼 값에 팔리며 매년 엄청난 양의 자원을 소비하고 폐기물을 만든다. 특히 전 세계 산업 분야 중 세 번째로 많은 양의 물을 사용한다고 한다. 예를 들어 1Kg의 면을 생산하기 위해서 평균 10,000 리터의 깨끗한 물이 필요하다. 패션 업계에서 연간 쓰는 물의 양이면 1억 명의 사람들이 마실 수 있다고 하니 그 양이 어마어마하다.

그렇기에 패션 시장 또한 최근 지속 가능성을 위한 의식이 높아지고 있다. 설티코SaltyCo라는 업체에서는 정수되지 않은 물, 즉 바닷물에서 자랄 수 있는 식물로 바이오퍼프라는 새로운 소재를 만들었다[36]. 바이오퍼프를 패딩 외투의 충전재로 활용해 제품을 판매하고 있는데, 기존의 동물의 털이나 합성 소재를 사용하지 않음으로써 정수된 물의 양과 탄소 배출량을 모두 줄일 수 있었다. 또한 주변 생태계에 주는 영향도 최소화하고 있다. 생산 지역에 철새들이 오가는 시기까지 고려해 수확 시기를 결정한다고 한다. 면과 리넨 소재도 대체할 수 있는 신소재 또한 개발 중이라고 하니 그 효과가 기대된다.

설티코에서 개발한 바이오퍼프 소재 (출처 인덱스 프로젝트)

순환 경제를 위한 디자인

순환 경제|circular economy 디자인은 제품의 전 수명주기|life cycle에서 자원의 최적 활용을 고려하는 것을 말한다. 원재료의 선택, 제조 과정부터 시작해 소비자에게 유통되어 전달되기까지, 그리고 제품을 어떻게 유지, 보수하고, 제품 수명이 다한 후 어떻게 재활용, 재사용할 수 있을 지 모든 단계에서 환경에 주는 영향력을 고려한다.

앞서 살펴 본 친환경 디자인의 한 갈래로 볼 수 있다. 순환 경제를 고려하는 것은 환경 보호뿐 아니라 새로운 경제 가치도 창출해 낸다. 새로운 제품을 디자인할 때부터 이런 관점을 염두에 두면 기존과 다른 생산 방식, 유통 구조, 사업 모델을 만들어 내기도 한다. 여기서 새로운 시장과 일자리도 창출한다. 또 투명한 자원 흐름을 보여주니 생산자뿐 아니라 소비자도 책임감을 가지고 이 선순환에 참여하도록 유도한다. 순환 경제를 위해 우선적으로 쓰레기와 오염을 줄이고, 제품과 자원이 순환하는 구조를 만든다. 그리고 자연을 소비가 아닌 재생과 공생의 대상으로 바라보아야 한다.

중고 시장 활성화에 나선 이케아

이케아IKEA는 중고 가구 판매에 발 벗고 나서 자사 제품이 더 오래 사용될 수 있도록 하고 있다[37]. 소비자들이 계속해서 새 제품을 구매하고 사용하면 당장은 더 이득일 수 있다. 하지만 아직 쓸 만한데도 더이상 필요가 없어서, 원하지 않아서 버려지는 가구를 쉽게 판매할 수 있도록 해 장기적으로 환경에 주는 영향도 고려하고 소비자도 순환에 참여하도록 유도한다. 가구 부품이나 수리에 필요한 도구도 개별 구매할 수 있도록 해 고객들이 제품을 더 오랫동안 관리하고 사용할 수 있게 한다.

자사 제품의 수명을 연장시키며 중고 시장 활성화에 나선 이케아 (출처 이케아 홈페이지)

재생산을 염두에 두고 생산한 아디다스 신발

아디다스[Adidas]에서 출시한 이 신발은 TPU라는 소재로 별도의 접착제 없이 고열에서 접합하여 생산했다고 한다[38]. 100% 재생 가능하도록 만들어졌기에 낡은 신발을 세척해 다시 열을 가하면 다시 새 신발을 생산할 수 있다. 보통 이런 소재는 재사용을 위해 가공을 하고 나면 기존 용도로 쓰이지 못하는 경우가 많기에 획기적인 시도다. 이런 재생 모델로 아디다스는 소비자가 신발을 구매해 소유하는 개념 자체에 의문을 던진다. 소비자는 제품을 사용하고 반납한다. 그러면 이 소재의 첫 번째 주기는 끝이지만, 그 끝을 다시 시작으로 만든다. 이 소재는 계속 순환하고 폐기물은 최소화한다.

울트라부스트 DNA loop (사진 출처 아디다스)

음식물 쓰레기로 곤충을 키우고, 곤충으로 사료를 만든다

전 세계 어딜 가나 음식물 쓰레기 처리는 골칫 덩어리다. 음식물 쓰레기를 수거, 처리하는 데에도 많은 자원과 노력이 들어간다.

케냐에 음식물 쓰레기처리뿐 아니라 새로운 가치를 만들어 내는 농장이 있다[39]. 다름 아닌 곤충을 사육하는 곳이다. 우선 음식물 쓰레기를 으깨고 부수어 동애등애라는 곤충이 분해하기 용이하도록 한다. 동애등애는 매우 빠르게 번식한다. 암컷들은 5일 주기로 알을 500개씩 낳는다고 한다. 그리고 이렇게 번식한 동애등애는 다방면으로 활용된다. 먼저, 단백질이 풍부한 고영양 가축 사료로 가공된다. 여기서 지방은 따로 추출해 동물을 위한 영양재나 바이오 연료로도 쓰인다. 그리고 동애등애가 분해하고 남은 폐기물은 비료로 활용한다. 버려지는 음식물 쓰레기에서 출발해 자연 방식으로 순환을 만들고 있는 것이다.

케냐에서 곤충을 사육하고 있는인섹티프로 (출처 인덱스 프로젝트)

순환 도시가 목표인 암스테르담

도시 전체를 순환시키자! 암스테르담

암스테르담은 2050년을 목표로 순환 도시가 되고자 노력하고 있다. 이를 위해 2020년부터 25년까지 다방면에 걸쳐 "순환 경제"를 적용할 전략을 제시했다[40]. 그것은 케이트 레이워스Kate Raworth의 '도넛 경제학'을 기반으로 하고 있다. 도넛 경제학은 지역 사회와 기업이 지구의 한계를 존중하면서 경제를 발전하는 것을 도넛에 비유한 모델이다. 도넛의 바깥 고리는 지구와 환경의 한계를 나타낸다. 그리고 도넛 안쪽 고리는 우리 삶에 최소한의 기준으로, 도넛 구멍은 빈곤, 질병, 사회 시스템 붕괴 등이 된다. 암스테르담은 도넛 중간에 위치하고자 하며 시민 모두가 기본적 삶의 수준을 영위하면서 우리 환경에 부정적인 영향을 주는 한계를 넘지 않도록 하는 것이다. 암스테르담의 순환 전략 중 몇 가지를 살펴보면 다음과 같다.

먼저 식품 생산 소비에 있어 지역 제품의 소비를 늘리고 식량 생산을 필요에 맞게 조정하며 순환 농업을 촉진시킨다. 2030년까지 음식물 쓰레기를 50% 감축시킨다. 또, 음식물 쓰레기나 정원 폐기물이 별도로 수거, 처리될 수 있는 인프라를 갖춘다. 암스테르담에서 판매되고 사용되는 섬유, 전자 제품 및 가구의 환경 영향을 줄인다. 2030년까지 전체 소비량을 20% 줄이고 시 소유의 소모품, 가구부터 재사용, 재활용으로 보급한다. 중고 시장, 수리 서비스를 활성화시킨다.

2022년부터 암스테르담의 도시 개발이나 공공 공간을 건축하는 프로젝트에서는 지속 가능한 소재를 사용하고, 이 공간이 다양한 용도로 사용될 수 있는지, 순환 가능성을 염두에 두고 계획하고 있다.

사회 문제 해결을 위한 디자인

사회 문제 해결을 위한 디자인은 사회 문제를 해결하고 공동체의 삶을 개선하는 혁신을 이루고자 한다. 사회 문제를 해결하려면 그 문제의 깊은 뿌리까지 이해할 수 있어야 한다. 그리고 대부분의 문제들은 여러 원인과 복합적인 요소로 발생하며 다양한 이해 관계자의 이익, 가치가 상충한다. 그렇기에 이해 관계자와 협업하고 함께 디자인을 하며 의미 있는 해결 방안을 찾아가야 한다. 사회 문제 해결을 위한 디자인은 앞서 다룬 분야들과 끈끈히 연결되어 있다. 여기서 강조하고 싶은 것은 디자인의 사회적 책임감이다. 디자인의 결과물로 세상에 나오는 제품, 서비스 하나하나가 세상에 행사할 수 있는 영향력을 이해하고, 보다 의미 있고 가치 있는 방향으로 그 힘을 발휘해야 한다. 보다 공정하고 포용적인 사회, 그리고 지속 가능한 미래에 기여할 수 있는 방향으로 나아가야 한다. 이는 비단 저소득국가, 소외 계층만을 위한 것이 아니라 우리 사회 전반에 걸쳐져 있는 여러 문제에 유용하다.

디자인으로 사회 문제 해결에 나선 서울시

서울시 사회 문제 해결 디자인 사업은 2012년부터 도입되어 세계 최초로 법제화했다고 한다[41]. 범죄 예방, 인지 건강, 학교 폭력 예방, 고령화 시대 노인 생활 지원 등 다양한 분야에서 적극적으로 활용하고 있다.

먼저 범죄 예방, 생활 안심을 위한 디자인 사례로 염리동 소금길 프로젝트(2012)가 있다. 염리동은 재개발 예정 지역이었지만 개발이 늦춰지며 원주민들이 떠나고, 외부 세입자와 외국인 노동자들이 급속히 유입되며 주민들 간 갈등이 많아지고 치안 문제도 많아졌다. 야간 거리 조명이 어둡고 상점이 일찍 문을 닫아 늦은 시각 귀가하는 사람들, 특히 여성들의 안전 문제가 대두되었다. 서울시에서는 대상지와 주민 인식을 분석하고 주민센터, 구청 관계자, 지구대와 주민 참여를 통해 소금길이라는 해결 방안을 내놓았다. 범죄 두려움이 높았던 지역들을 자연스럽게 통과할 수 있는 산책 및 운동 코스인 1.7km의 소금길을 조성했다. 주민들이 골목길을 활발히 이용하여 범죄 위험을 자연적으로 감시하고 낮출 수 있는 방안이었다. 긴급 상황에 도움을 요청할 수 있는 소금 지킴이집, 24시간 초소 역할의 소금 나루 등을 운영했다. 또 자율 방범대를 운영하고 골목

염리동 소금나루(출처 서울시 미디어 허브)

길 아트를 통해 주민 간 교류의 계기를 만들었다.

또한, 서울시에서는 디자인 거버넌스를 적극적으로 활용하고 있다. '거버넌스governance'란 정부와 비영리단체, 민간기업, 다양한 분야의 전문가, 개인 등 다양한 이해 관계자들이 공통의 사회 문제를 해결하고 발전하기 위해 협력과 참여를 이끌어내는 과정이다. 서울시에서는 공공의 문제를 해결해 나가기 위해 시민들의 소통과 참여를 유도하고 있다. 사례로 서울시 어린이 대공원의 점자 지도가 있다. 단순히 점자로 된 지도를 만들어 배포하는 것이 아니라 시각 장애인들의 니즈를 이해하고 어린이 대공원이 어떤 곳인지 시각 장애인들이 호기심을 갖고 사전에 파악할 수 있도록 했다. 또 최대한 정보를 단순하게 전달하고, 위치 정보는 정확하고 세부적으로 제공해 시각 장애인들이 지도를 통해 쉽게 장소를 파악할 수 있게 했다.

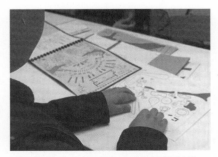

서울어린이대공원 점자지도 (출처 서울시 디자인 거버넌스)

경력 단절된 여성 의사들의 고용으로 의료 접근성까지 높이다

파키스탄의 의료 접근성은 매우 낮은 편으로 인구 1,200명 당 의사 1명이다(OECD 평균 3.56명 2021년 기준). 그런데 여기에는 "의사 신부"라고 불리는 사회 현상이 있다. 의학대학에서 공부하는 학생의 70%가 여성인데, 그 중 23% 정도만이 의사로 일을 한다. 결혼 후에 더이상 일을 하지 않기 때문이다. 가정을 꾸리고 육아를 하는 데 있어 여성의 역할을 더 중시하는 문화에서 여성들의 경력이 쉽게 단절되는 것이다. 이런 이유로 세핫 카하니[Sehat Kahani[42]]는 여성 의사들이 온라인으로 환자들을 만나 상담할 수 있는 서비스를 시작했다. 의료 접근성과 인터넷 접근성이 떨어지는 지역에서는 환자들이 클리닉을 찾아오면 간호사나 조산사가 의사와 통화를 연결해 준다. 여성 의사는 보다 유동적인 스케줄로 일을 할 수 있어, 가정을 돌보는 일과 병행할 수 있기에 수월히 참여할 수 있다. 인터넷 접근성이 높은 중산층 이상의 환자들도 애플리케이션을 통해 의사에게 상담을 신청할 수 있다. 또 여성 의사들에게 적절한 교육과 네트워킹의 기회도 제공해 몇 년의 공백기 후에도 빠르게 적응하고 일을 시작할 수 있도록 한다. 시작 후 3년간 3백만 명이 넘는 환자들이 이 서비스를 이용했고 5천 명이 넘는 여성 의사를 고용했다고 한다.

경력 단절된 여성 의사 고용에 나선 세핫카하니 (출처 세핫카하니 홈페이지)

플레어, 골든타임을 확보할 수 있도록 시스템을 디자인하다.

최근까지 케냐에서는 응급 상황 발생 시 구급차를 부르더라도 아주 오랫동안 기다려야 했다. 중앙에서 관리하는 전화가 없어 환자나 환자의 보호자가 직접 지역 구급차 업체 몇 군데에 전화를 돌리고 구급차가 오지 않으면 병원에 알아서 가야 했다. 구급차 서비스의 평균 대응 시간은 162분이었다. 벽지에서는 하루가 넘게 걸리기도 했다. 이렇다보니 골든타임을 놓치고 병원에 가지 못해서, 혹은 가는 길에 사망하는 사람들이 많았다. 2018년 시작한 플레어Flare[43]라는 서비스는 전국에 흩어져 있는 구급차 업체를 정리해 한 곳에 모으는 것부터 시작했다.

그 결과, 앰뷸런스용 우버라고도 불리며 구급차가 필요한 사람들과 구급차 업체 모두에게 좋은 반응을 얻고 있다. 가족, 학교, 기업이나 개인 등 원하는 곳에서는 매일 24시간 언제든지 구급차를 부르면 600개가 넘는 구급차 중 가장 가깝고 빠르게 대응할 수 있는 업체가 출동한다. 그 결과 평균 대응시간을 18분으로 단축해 많은 사람들이 그 혜택을 누리고 있다.

참고하면 좋은 자료

- 모두가 디자인하는 시대 - 사회혁신을 위한 디자인 입문서, 에치오 만치니 저, 조은지 번역, 안그라픽스 (2016)
- 사회 변화를 위한 디자인 Design for Social Change: Strategies for Community-Based Graphic Design, 앤드류 시아 저, 프린스톤 건축 프레스 (2012)
- 인간을 위한 디자인, 빅터 파파넥 저, 현용순 조재경 번역, 미진사 (2009)
- 디자인 서울 Seoul Deisgn Governance 홈페이지 (design.seoul.go.kr/sdg)
- 인덱스 프로젝트 홈페이지 - 다양한 분야의 디자인 사례 소개 (theindexproject.org)

재난 대응을 돕는 디자인

인도주의적 지원과 구호 활동을 돕는 디자인은 자연재해나 인재로 영향 받은 사람들을 대상으로 그들의 존엄성을 유지할 수 있도록 돕는 디자인을 말한다. 여기에는 고려 사항과 제약 사항이 한두 가지가 아니다. 재난 상황에 처한 사람들의 필요를 충족시키는 것을 기본으로 제품을 사용하는 데 필요한 다른 요소들이 갖추어져 있는지, 그 사람들의 문화에 적합한지, 이런 제품이나 서비스를 제공할 수 있는 충분한 예산이 확보되어 있는지, 먼 거리로 제품을 가져가야 한다면 유통, 이동에 용이한지 등을 고려해야 한다.

참고하면 좋은 자료

· GSMA, 인도주의를 위한 인간 중심 디자이너를 위한 포용력 있는 디자인 방법 (2020) (www.gsma.com/mobilefordevelopment/resources/human-centred-design-in-humanitarian-settings)
· 휴머니터리안 온라인 라이브러리 (www.humanitarianlibrary.org)

국제난민기구 UNHCR 대피소 디자인 카탈로그

재난 상황에서 대피소는 생존과 피난의 필수 요소다. 외부 환경으로부터 난민들을 보호하고 휴식할 수 있는 곳이며 최소한의 사생활이 가능한 개인 공간으로 인간의 존엄성을 유지할 수 있는 기본 시설이다. 또 가족, 공동체 생활을 유지하고 피해를 복구하는 동안 생활하는 삶의 터전이다. 대피소는 안전하고 위생적인 생활이 가능하며 수면이 가능한 곳, 무엇보다 지붕을 갖춘 곳이어야 한다. 대피소는 소재와 형태, 조립 방식이 다양한 데, 이는 지리적 특성과 재해에 따른 특성, 그리고 그 지역의 기후나 문화에 따라서 적합한 디자인이 다르기 때문이다. 또, 그 지역에서 구하기 쉬운 건축 자재나 기술도 고려해야 한다. 국제난민기구에서는 이런 대피소의 다양한 디자인을 모아 카탈로그를 만들었다. 그래서 대피소가 필요한 상황에서 기존 사례를 토대로 최적의 유형과 제품을 선택할 수 있도록 한다[44]. 그 중 두 가지 사례를 살펴보면 다음과 같다.

난민을 위한 조립형 대피소

이케아 재단, 베러 쉘터Better Shelter, 스웨덴 정부에서 개발한 조립형 대피소로 내구성 좋은 바닥과 벽, 창문을 갖추고 있고 태양열 발전으로 전구와 휴대폰 충전이 가능하도록 했다. 조립형으로 유통, 공급에 용이하다.

긴급 상황을 위한 텐트형 대피소

독립형 텐트로 30분이면 조립이 가능하고 최대 3명까지 수용 가능하다. 내부에 공간을 구분할 수 있어 사생활도 확보된다. 추가적으로 겨울이나 추운 지역에서는 단열 효과를 보강할 수 있는 키트를 추가로 보급한다.

조립형 대피소

텐트형 대피소

블록체인으로 구호 물자 분배를 하는 적십자사 121 프로젝트

적십자사에서는 자연재해나 재난 상황에서 인력을 파견하고 구호 물자를 보내고 있다. 그런데 사회 복지사, 공무원 등이 일일이 전수 조사를 하며 현황을 파악하고 요구 사항을 듣다 보니 시간도 오래 걸리고 많은 인력이 필요하다. 또 지원금이나 물품을 신청한 후에도 각 단체에서 필요한 곳에 분배하고 실제 조달하는 데까지 시간 차가 있다 보니 여기서도 문제가 생긴다. 꼭 필요한 자원은 받지 못한 채 이미 받은 물품을 이중으로 받기도 하고, 지원받기까지 기다리다 지쳐 다른 방법으로 필요한 물건을 구한 후에야 구호물자를 받기도 한다. 전쟁과 같은 긴급 상황에서는 피난민들이 이미 다른 곳으로 이동한 후라 더는 전달할 방법이 없기도 하다.

적십자사에서는 이런 과정을 디지털화하고자 121이라는 프로젝트를 시작했다[45]. 사회 복지사나 비영리 단체 직원이 안내해 주민들에게 애플리케이션에 본인을 등록하도록 한다. 그리고 긴급한 요청을 직접 보내기도 하고, 단체에서 전하는 정보를 직접 듣는다. 애플리케이션은 저사양

적십자사 활동 모습

의 휴대폰에서도 적은 양의 데이터로 충분히 사용 가능하도록 하고, 이마저 여의치 않으면 주민들을 그룹으로 묶어 최소한 하나의 휴대폰을 사용할 수 있도록 한다.

그런데 휴대폰 개통과 애플리케이션에 본인을 등록하려면, 나라는 개인의 신분을 증명할 수 있어야 한다. 하지만 이들에게는 우리나라로 치면 주민등록증이나 여권 같은 서류가 없다. 신분증 없이는 어떤 서류나 신분증 자체를 재발급받는 것도, 내 소유의 계좌에 접근하는 것도 차질이 생긴다. 또 자원을 공정하게 분배해야 하는 적십자 팀의 입장으로서는 한 사람이 2~3개씩 아이디를 만든다거나, 타인의 개인 정보를 도용하는 것을 막을 방법이 필요했다. 그 결과, 블록체인으로 보안성을 갖춘 가상의 아이디를 발급하는 방식을 고안했다. 서비스를 신청하고 싶은 사람들은 이 플랫폼 고유의 방식으로 생성된 아이디를 받는다. 개인의 신원을 증명해 줄 수 있는 수단이자 함부로 도용하거나 남용할 수 없는 가상 '신분증'이다. 이 아이디를 다른 곳에도 활용할 수 있다. 이 플랫폼을 이용하는 커뮤니티 사용자들(다른 피해 주민, 난민 등)과 정보를 나누고 교류를 활발히 한다. 커뮤니티 내에서 필요한 인력을 구해 활용함으로써 지원 프로그램의 효율성을 높일 수도 있다. 그리고 추후에 내 신분을 증명해야 하는 다른 정부나 단체에서도 이 아이디가 사용 가능토록 하면 그 활용성은 무궁무진하다.

모두를 위한 디자인, 유니버셜 디자인

유니버셜Universal이라는 단어는 '일반적인', '전 세계적인', '보편적인'이라는 뜻을 담고 있다. 유니버셜 디자인은 말 그대로 일반적이고 보편적인 디자인이다. 연령, 성별, 국적과 같은 개인의 차이, 그리고 신체적 특징, 장애 유무나 개인의 능력 차이와 관계 없이 모두가 접근 가능하고 편리하게 사용 가능한 디자인을 말한다[46]. 우리 주변에서 익숙한 예시를 살펴보면 먼저 건물 출입구의 경사로가 있다. 휠체어를 탄 사람들이나, 계단을 오르내리기 어려운 사람들은 경사로를 이용하면 건물을 출입하기가 훨씬 편리하다. 요즘 스마트폰에 기본으로 장착된 음성 명령 기능도 있다. 이동 중이거나 손이 바쁜 상황일 때 음성 명령으로 휴대폰을 사용할 수 있어 편리한 기능인데, 특히 시각 장애인이나 저시력자가 화면을 볼 수 없는 상황에서 휴대폰의 다양한 기능을 사용할 수 있어 매우 유용하다. 이렇듯 유니버셜 디자인의 범위는 건축, 환경, 제품, 서비스 등 다양한 분야에 쓰이는 개념이다.

유니버셜 디자인은 장애인을 위한 디자인에서 출발해 나이, 장애 유무

에 구애 받지 않고 모두가 접근 가능한 디자인으로 발전했다. 그리고 더 나아가 유니버설 디자인은 모두가 공평한 기회를 갖고 삶을 살아갈 수 있도록 하는 목표로 7개의 원칙을 기본으로 한다[47].

1. 누구나 공평하게 사용할 수 있다
2. 사용성이 융통성 있다
3. 간단하고 직관적인 사용이 가능하다
4. 정보를 쉽게 인지할 수 있다
5. 오류에 대한 포용력을 갖춘다
6. 적은 물리적 노력을 필요로 한다
7. 접근과 사용을 위한 충분한 공간이 있다

시각 장애를 가진 아이들을 위한 레고 블록
유니버설 디자인의 사례로 점자 레고가 있다. 레고 블록에 점자를 표기해 시각 장애가 있는 아이들이 장애가 없는 아이들과 함께 레고로 놀 수 있도록 했다. 또, 레고를 가지고 놀며 점자를 배울 수 있는 효과도 있다.

휠체어 사용에 용이한 경사로

점자레고 (출처 점자 레고 홈페이지)

홈스쿨링 아이들의 학습을 돕는 인공지능 학습 도우미

NTT데이터에서 개발한 집에서 교육 받는 아이들이 온라인으로 학습을 할 때 아이의 수준과 상황에 맞춘 교육을 도와주는 인공지능 프로그램이다[48]. 장애를 가진 아이나, 일시적인 심리적 문제나 건강 문제로 학교에 갈 수 없는 상황에 있는 아이들의 학습을 돕는다. 또, 코로나 19 팬데믹 당시 원격으로 학습에 참여하는 경우에도 유용했다. 아이들마다 수준과 상황이 다름에도 집에서 활용 가능한 교육 자료가 다양하지 않다는 한계가 있었는데 맞춤형 교육은 아이들에게도 흥미롭고 효과적인 학습이 된다.

인공지능 학습 도우미 (출처 인덱스 프로젝트)

참고하면 좋은 자료

- 사용자 중심의 유니버설 디자인 방법과 사례, 고영준 저, 이담북스 (2022)
- 유니버설 디자인의 이해, 이호창, 여민우, 최정환 공저, 일진사 (2014)
- 유니버설 디자인 협회 홈페이지 (www.udinstitute.org)
- 노스캐롤라이나 주립 대학 유니버설 디자인 센터 (universaldesign.ie)
- 서울특별시 유니버설디자인센터 (www.sudc.or.kr/main.do)

디자인의 거대한 잠재력

지속 가능성을 위한 디자인이라는 키워드로 케냐, 우간다, 탄자니아, 나이지리아, 인도 등지를 다녀왔다. 사실 거창한 목표 의식은 없었다. 그저 내가 배운 건 디자인이고, 디자인을 여기 저기 적용해보겠다고 설치다보니 좀 먼 나라까지 다녀온 것 뿐이다. 그리고 뭔가 여러 곳에 발을 담구고 다니긴 했는데, 실제로 세상에 의미 있는 기여를 했는지도 확실치 않다. 한가지 확실한건 그동안 내가 얻은 것이 훨씬 더 많았다는 것이다. 새로운 곳을 갈 때 느끼는 설렘과 기쁨, 그 곳에서 만난 사람들, 그들과 나눈 대화, 시행착오, 크고 작은 성취와 깨달음, 매 순간이 배움과 성장으로 꽉찬 시간이었다. 프로젝트를 하며 참 많은 도움을 받기도 했다. 그저 외국인이어서, 혹은 누군가의 동료, 아니 누군가의 사촌의 동료라는 이유로, 가끔은 그냥 우연히 만나 인연을 맺을 수 있었다. 아무런 대가 없이 내 안전과 건강을 신경 써 주고 기꺼이 시간을 내어준 사람들이었다. 평생 다른 환경에서 살아온 사람들, 심지어 말이 잘 통하지 않아도 인생의 고민을 털어놓으며 알 수 없는 편안함을 느끼기도 했다. 내 삶의 터전인 한국과 네덜란드에서도 결이 비슷한 사람들을 만나 함께 성장하

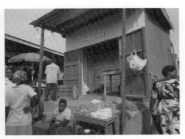

나이지리아 이바단 길거리　　　　　　　　　우간다 키발레 시장에서

고 응원해 주며 이런 연결고리가 있음에 더욱 감사했다.

내가 얻은 만큼 나도 세상에 내어주어야 할 차례인데 아직 갈 길이 멀다. 내 마음만큼 능력이 따라주지 않아 답답할 때도 있지만, 그럼에도 불구하고 나는 희망에 가득차 있다. 디자인은 우리가 사는 이 세상, 환경, 사회 여러 곳에서 지속 가능성을 불러오는데에 거대한 잠재력을 가졌다고 믿어 의심치 않는다. 사람에 대한 깊은 이해에서 출발해 복잡한 문제를 해결하는 것에 익숙한 디자이너에게 지속 가능성은 흥미로운 분야가 될 것이다. 그리고 이런 일에 특화된 사람들이 바로 디자이너이기에 사명감을 가지고 더 적극적으로 지속 가능성을 위한 움직임에 동참해야 한다고 생각한다.

여기서 디자이너는 단순히 디자인을 공부하거나 디자인 분야에서 일하는 사람만 일컫는 말이 아니다. 타인의 입장에서 문제를 생각해 보고, 의미 있는 문제를 찾아내고, 여러 방법을 시도해 보며 해결하는 일상 속의 다양한 활동이 모두 디자인이다. 지속 가능한 미래, 지속 가능한 발전이

라는 인류 공통의 과제를 함께 이뤄나가기 위해 모두가 힘을 합칠 때다. 디자인이라는 장 안에서 다양한 분야를 넘나들며 소통하고 협력할 때 그 영향력은 무궁무진할 것이다.

디자이너는 누구나 될 수 있지만 동시에 아무나 할 수 있는 역할은 아니다. 디자이너로 우리 삶과 세상에 어떤 변화를 가져오고 싶은지 끝없는 고민과 의미를 찾아가는 과정을 할 각오가 있어야 한다. 물론 이런 과정은 각자 추구하는 가치에 달려 있다. 디자인으로 세상에 가져올 수 있는 영향력을 고려한다면 우리가 앞으로 어떤 방향으로 가야 할지 그리고 어떤 가치를 만들어 내고 싶은지 진지한 성찰이 필요하다는 생각이다. 그와 더불어 조금은 다른 관점에서 세상을 바라볼 수 있는 용기도 필요하다. 아니, 나에게는 용기가 필요한 일이었다. 나에게 의미 있는 디자인을 하기 위해 현실에 안주하지 않고 낯선 환경을 스스로 찾아가는 것, 모두 내게는 용기가 필요한 일이었다. 앞으로도 마찬가지다. 지속 가능성을 위한 디자인이라는 큰 주제 안에서 내가 할 수 있는 일을 찾아 미미한 힘을 보탤 것이다.

매일 출퇴근을 했던 나이지리아 이바단 대학교 공공보건학과 연구실

나이지리아에서 동료 오페의 아이들과

감사의 말

먼저 수많은 작품 중 제 글을 알아봐 주시고 이렇게 기회를 주신 자유의 길 출판사에 감사의 말씀을 드리고 싶습니다. 이 책이 세상에 나오기까지 고생해 주신 모든 분들께 감사드립니다. 원고에 아직 부족한 부분도 많았고, 특히나 제가 작업이 너무 더디어 고생을 많이 시켜 드렸습니다. 그럼에도 불구하고 좋은 결실을 맺을 수 있도록 잘 이끌어 주신 김지은 에디터님, 정말 감사드립니다. 표지와 내지 작업을 감각적이면서도 따뜻한 느낌이 물씬 나도록 작업해 주신 최지민 디자이너님께도 감사의 말씀드리고 싶습니다. 그리고 한정희 님, 허선희 님, 김경은 님, 신태영 님, 이예린 님 모두 감사드립니다.

브런치 스토리에서 처음으로 작가라는 이름으로 불려보고 글을 써 세상에 공유할 수 있었습니다. 브런치 스토리 공모전을 통해 이렇게 출판이라는 기회를 얻을 수 있었습니다. 이런 일을 가능하게 해 주신 브런치 스토리에도 감사드립니다.

디자인이라는 분야에서 그동안 많은 분들을 만나 배우고 성장할 수 있었습니다. 디자인의 첫걸음을 이끌어주신 학부 스승님부터 한국, 네덜란드와 여러 나라를 오가며 만난 많은 동료와 친구들, 서로 긍정적인 영향을 주고받고 동기 부여를 해준 소중한 인연들에 감사드립니다. 나이지리아, 멕시코, 우간다, 인도, 케냐, 탄자니아, 제가 방문한 모든 곳에서 저를 반겨주고 도움을 주신 분들께 감사드립니다. 그리고 항상 저를 믿고 응원해 주는 제 가족 모두, 그리고 제 짝꿍에게도 감사의 말을 전합니다.

아직 배울 것도 많고 부족한 점도 많은 제가 책을 낸다니 실감이 나지 않습니다. 제 이야기는 여기서 끝이 아닙니다. 저 개인의 성장과 더불어 이 분야에도 많은 기여를 하고 싶은 바람입니다. 그런 의미에서 마지막으로 이 책을 읽어 주실 분들께도 미리 감사의 말씀을 드립니다. 앞으로 지속 가능한 발전, 지속 가능한 미래를 위한 고민에 함께 해주시리라 믿습니다.

참고 문헌

[1] 네이버 사전 두산 백과 참조
[2] 글로벌 세계 대백과 사전, 위키피디아
[3] 세계 디자인 기구, World Design Organization, 〈https://wdo.org/about/definition/〉
[4] Liedtka, J., & Ogilvie, T. Designing for Growth: A Design Thinking Tool Kit for Managers. (2011) Columbia University Press.
[5] 매슬로의 욕구단계설, Maslow, Abraham H., Motivation and Personality. [1st ed.] New York, Harper. (1954)
[6] 김정태·홍성욱, 적정기술이란 무엇인가 (2014) 공업화학 전망, 제 17권 제 1호
[7] 공감의 정의 네이버 표준 국어 대사전
[8] 인터랙션 디자인 재단, Wicked problems, 〈https://www.interaction-design.org/literature/topics /wicked-problems#:~:text=Wicked%20problems%20are%20problems%20with,approach%20 provided%20by%20design%20thinking.〉
[9] 세계 은행 데이터 헬프 데스크, 〈https://datahelpdesk.worldbank.org/knowledgebase/articles/ 906519-world-bank-country-and-lending-groups〉
[10] 국가 지속가능 발전 포털, 〈https://ncsd.go.kr/api/%EC%A7%80%EC%86%8D%EA%B0%80%EB% 8A%A5%EB%B0%9C%EC%A0%84%EC%9D%98%20%EA%B0%9C%EB%85%90.pdf〉
[11] 유엔 지속 가능한 발전을 위한 목표, 〈https://sdgs.un.org/goals〉
[12] 세계 은행 데이터, 〈https://data.worldbank.org/indicator/SH.MED.NUMW.P3?locations=UG〉
[13] 세계 은행 데이터, 〈https://databank.worldbank.org/metadataglossary/health-nutrition-and-population-statistics/series/SH.MED.NUMW.P3〉
[14] 지역보건의료인력센트럴, CHW Central, 〈https://chwcentral.org/about-chw-central/〉
[15] 조선일보 기사 '기생충은 살아있다' 정진이 (2017/12/22)
[16] 세계일보 기사 '기생충 박멸사... 40여 년 전만 해도 한국은 감염률 세계 1위 국가였다! 박태훈 (2017/11/ 25)
[17] 세계보건기구, Schistosomiasis Fact sheet, 〈https://www.who.int/news-room/fact-sheets/ detail/schistosomiasis〉
[18] 세계보건기구, Neglected Tropical Diseases, 〈https://www.who.int/health-topics/neglected-tropical-diseases#tab=tab_1〉
[19] 세계보건기구, Schistosomiasis Fact sheet, Epidemiology, 〈https://www.who.int/news-room/ fact-sheets/detail/schistosomiasis〉
[20] Abdulkareem OB, Habeeb OK, Kazeem A, Adam OA and Samuel U. U. Urogenital Schistosomiasis among School children and the Associated Risk Factors in Selected Communities of Kwara State, Nigeria. Journal of Tropical Medicine, 2018; ID 6913918: 6 pages.
[21] 세계보건기구, Global Health Observatory, 〈https://www.who.int/data/gho/indicator-metadata-registry/imr-details/158〉
[22] 세계보건기구, Schistosomiasis Fact sheet, Diagnosis, 〈https://www.who.int/news-room/fact-sheets/detail/schistosomiasis〉
[23] 유엔난민기구, UNHCR 멕시코 fact sheet (2023), 〈https://reporting.unhcr.org/mexico-fact sheet-5223〉
[24] CFR, Central America's Turbulent Northern Triangle, Diana Roy, Amelia Cheatham, (2023/ 7/13), 〈https://www.cfr.org/backgrounder/central-americas-turbulent-northern-triangle〉
[25] 오페이 홈페이지, 〈www.opayweb.com〉
[26] 엠페사 홈페이지, 〈https://www.vodafone.com/about-vodafone/what-we-do/consumer-products-and-services/m-pesa〉
[27] 플레이펌프 홈페이지, 〈www.playpumps.co.za〉
[28] 원더백 홈페이지, 〈www.wonderbagworld.com/about〉
[29] 임브레이스 홈페이지, 〈www.embraceglobal.org〉
[30] New york times, Facebook halts Aquila, its internet drone project, Adam Satariano (2018/6/ 27), 〈https://www.nytimes.com/2018/06/27/technology/facebook-drone-internet.html〉
[31] 구글 룬 프로젝트 홈페이지, 〈https://x.company/projects/loon/〉
[32] 유니레버 홈페이지, 〈https://www.unilever.com/planet-and-society/waste-free-world/ rethinking-plastic-packaging/〉
[33] 엠코파 홈페이지, 〈m-kopa.com〉
[34] 위싸이클러스 홈페이지, 〈www.wecyclers.com〉

[35] 아마존 홈페이지, 지속 가능한 패키지 개발, ⟨https://sustainability.aboutamazon.com/waste/packaging⟩

[36] 인덱스프로젝트 Saltyco 소개 ⟨https://theindexproject.org/post/planet-positive-textiles⟩

[37] 이케아 홈페이지 지속 가능성 ⟨https://about.ikea.com/en/sustainability/a-world-without-waste⟩

[38] Adidas unveils fully recyclable Futurecraft Loop Sneaker, Bridget Cogley (2019/4/19) Dezeen, ⟨https://www.dezeen.com/2019/04/19/adidas-unveils-fully-recyclable-plastic-futurecraft-loop-sneaker/⟩

[39] 인덱스프로젝트 인섹티 프로 소개 ⟨https://theindexproject.org/award/nominees/7248⟩

[40] 암스테르담시 Circular Strategy (2020-2025) ⟨https://knowledge-hub.circle-lab.com/article/7580?n=msterdam-Circular-Strategy-2020-2025⟩

[41] 서울시 사회문제해결 디자인 백서, ⟨https://news.seoul.go.kr/culture/archives/515102?listPage=1⟩

[42] 인덱스어워드 세핫카히니 소개 ⟨https://theindexproject.org/award/winnersandfinalists/sehat-kahani⟩

[43] 베이어 재단 Women Empowerment 수상 프로젝트 소개 ⟨https://www.bayer-foundation.com/news-stories/social-innovation/flare-offering-life-saving-ambulance-services-kenyans-country-wide⟩

[44] 국제난민기구 대피소 디자인 카탈로그 (2016) ⟨https://emergency.unhcr.org/sites/default/files/Shelter%20Design%20Catalogue%20January%202016.pdf⟩

[45] 적십자사 121 프로젝트 소개 ⟨https://www.510.global/the-future-of-cash-based-aid/⟩

[46] Universal Design Institute, 유니버설 디자인 정의 ⟨https://www.udinstitute.org/ud-history⟩

[47] 노스캐롤라이나 주립 대학 유니버설 디자인 센터 ⟨https://universaldesign.ie/products-services/⟩

[48] 인덱스어워드 인공지능교육 소개 ⟨https://theindexproject.org/award/winnersandfinalists/ai-learning-helper⟩

아프리카로 간
디자이너

초판 1쇄 2023년 8월 20일 **초판 1쇄 발행** 2023년 8월 30일

지은이 반딧
펴낸이 김지은

크리에이티브 디렉터 북베어 **경영관리** 한정희 **마케팅** 허선희 김경은 신태영
디자인 최지민 **멀티미디어** 이예린

펴낸곳 자유의 길 **등록번호** 제2017-000167호
홈페이지 https://www.bookbear.co.kr **이메일** bookbear1@naver.com

ISBN 979-11-90529-30-3(03600)

본 도서는 카카오임팩트의 출간 지원금을 받아 만들어졌습니다.

길은 네트워크입니다. 자유의 길은 예술과 인문교양 분야에서 사람과 사람,
자유로운 마음과 생각, 매체와 매체를 잇는 콘텐츠를 만듭니다.